全方法硬笔楷书教程
——高频常用字（一）

吉建忠　编著

电子工业出版社
Publishing House of Electronics Industry
北京·BEIJING

内容简介

本书着眼于硬笔楷书的书写规范，选取人们在日常生活中使用频率较高的汉字作为范字，同时，力争涵盖汉字中绝大多数部件，以使读者做到触类旁通、举一反三。通过多方法练习，让读者找到自己喜欢的、适合的练字方法；通过书写量化评价，赋予抽象的书法审美以清晰的思路和具体的目标；再加上专注力训练、基本功练习、趣味讲解、书法常识及辅助视频，使得书法学习学之有法、习之有趣、评之有据。

本书适合所有年龄段的学习者使用。

图书在版编目（CIP）数据

全方法硬笔楷书教程.高频常用字（一）/吉建忠编著.—北京：电子工业出版社，2020.4

ISBN 978-7-121-38731-9

Ⅰ.①全…　Ⅱ.①吉…　Ⅲ.①楷书－硬笔书法－教材　Ⅳ.① J292.12

中国版本图书馆 CIP 数据核字（2020）第 041171 号

责任编辑：刘　芳

印　　刷：中国电影出版社印刷厂

装　　订：中国电影出版社印刷厂

出版发行：电子工业出版社

　　　　　北京市海淀区万寿路 173 信箱　　邮编　100036

开　　本：850×1168　1/16　印张：4　　字数：128 千字

版　　次：2020 年 4 月第 1 版

印　　次：2020 年 4 月第 1 次印刷

定　　价：26.50 元

凡所购买电子工业出版社图书有缺损问题，请向购买书店调换。若书店售缺，请与本社发行部联系，联系及邮购电话：(010) 88254888，88258888。

质量投诉请发邮件至 zlts@phei.com.cn，盗版侵权举报请发邮件至 dbqq@phei.com.cn。

本书咨询联系方式：(010) 88254507，liufang@phei.com.cn。

编者寄语

有人问，练字有捷径吗？按照"正确、规范、清楚、整洁、熟练"的书写标准，做到笔画精、结构美、章法畅其实并非难事。

本书着眼于硬笔楷书的书写规范，选取人们在日常生活中使用频率较高的汉字作为范字，同时，力争涵盖汉字中绝大多数部件，以使读者做到触类旁通、举一反三。

兴趣、专注、耐心、坚持是练字的法宝。"全方法硬笔楷书教程"系列的核心亮点是多方法练习和书写量化评价。通过多方法练习，让读者找到自己喜欢的、适合的练字方法；通过书写量化评价，赋予抽象的书法审美清晰的思路和具体的目标。加上专注力训练、基本功练习、趣味讲解、书法常识（语文常考知识点）及辅助视频，让我们的书法学习学之有法、习之有趣、评之有据。需要强调的是，我们不能抱着"速成"和"轻视"的态度去学习，练字没有捷径，好心态、好方法、勤学、苦练缺一不可。

希望本书能帮助大家练好字、写好字！

注：本书中涉及的汉字结构、笔画、部首、造字法等参考《新华大字典》（第3版·彩色本）。

目　录

正确的坐姿和握笔姿势

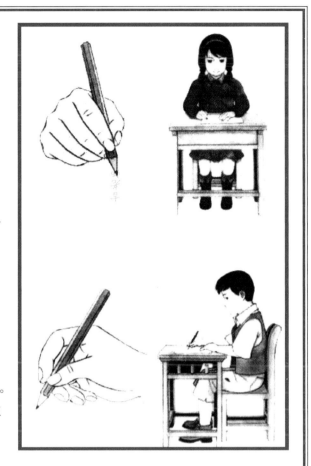

☆ 正确的坐姿：

　　身体坐在椅子三分之二的位置，不要坐满，也不要过于靠前；头正，身正，两肩放平，躯干挺直，胸口距离桌子的边缘约一拳宽。

　　两脚平放在地，与肩同宽；身体向前倾斜，头部微向下垂；左手扶纸，右手执笔。右眼和笔尖基本对齐，两臂放在桌面上（右臂不要悬空）。

　　书写纸张或书本的四边与桌子的边缘保持平行。根据身体的位置调整书本，不要随意挪动身体。

☆ 正确的握笔姿势：

　　食指与拇指呈圆形握住笔杆，两个手指尽量不要碰到一起，否则会影响控笔力度；食指与拇指"齐头并进"，不能一前一后，笔尖与手指保持一寸的距离。

　　用中指的第一个关节和指甲之间的位置托住笔。

　　笔杆落在食指的最后一个关节上，而不是落在虎口上。手心中空，像握鸡蛋，小拇指和手掌自然地放在纸面上，手背和小臂呈一个平面。

良好的心态

☆ 练字不能急于求成。过分追求速成难免会形成急躁的心态，效果适得其反。

☆ 努力发掘书法本身的乐趣，养成"乐而知之"的良好心态。

☆ 避免进入听写误区（不临范字，一味乱写）和抄书误区（重数量而不重质量）。

临写与校正

☆ 在临写之前要仔细观察范字的结构布局和笔画笔法，这就是古人所说的"读帖"。

☆ 临写的速度要慢，切忌囫囵吞枣、奋笔疾书，否则书写数量再多也无法达到练习的效果。

☆ 写完一个字之后要仔细观察自己的字与范字的差距，下次书写要及时修正，反复临写数遍就会形成记忆。

选笔参考 （如右图）

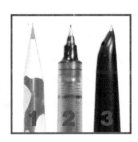

　　笔尖坚硬的书写工具皆称为"硬笔"。可根据不同学段选择铅笔、签字笔、钢笔等书写工具。笔杆应粗细相宜。

　　初学者可辅助使用握笔器或有矫正握笔姿势功能的"洞洞笔"（右1）；签字笔建议选用"直供墨"或"速干笔"（右2），书写流畅、干净整洁、便于控制；钢笔建议选用包尖钢笔，阻尼感强，能提升控笔能力（右3）。

　　不要选用自动铅笔（易折断）、圆珠笔（书写不流畅）、笔头过粗的笔（改变书写笔法）、软头笔（改变书写笔法）练字。

　　本"选笔参考"主要针对中低年级的楷书练习，其他学段和其他字体的用笔可根据书写习惯自行调整。

模仿能力小测试 (简单线条模仿及分析)

（测试用方格表，示例线条与空白格）

如果被测试者在上面的简单线条模仿中与示例差距很大，请参照下表改进。

可能出现的问题	改进建议
生理性模仿能力薄弱	多做启发式教育，锻炼孩子分析的意识。多做模仿练习，由简至难（如本页模仿画线条的练习）
生理性专注力时长不足	按各年龄段的参考时长做出合理的时间规划（练字或听讲）。参考时长：5~6岁，约15分钟；7~10岁，约20分钟；10~12岁，约30分钟
心理性专注力差（浮躁）	言传：老师、家长多做心理疏导；身教：以实际行动示范。也可参照《全方法硬笔楷书教程——笔画讲习及专注力训练》一书进行专注力的训练
年纪较小，控笔能力差（**7** 岁以下）	可先从《全方法硬笔楷书教程——笔画讲习及专注力训练》练起，循序渐进

大格 描摹与<u>对临</u>

图❶为预留字影，大格描摹便于更加清晰地了解字的结构；
图❷为空格，临写左侧描好的字，以便加深对字的结构的了解。
描摹要求在字影轮廓之内书写，不出轮廓，一笔写成，不要反复描摹。"描摹"应多注意笔法，"对临"应先观察结构。使用正常粗细的硬笔书写，不要刻意加粗笔画，否则会改变笔法。

双钩描摹

图❶为预留空心字；图❷应在空心字轮廓内书写，要求不出轮廓，一笔写成，不要反复描画，并注意笔法。

部件<u>组合法</u>

图❶为合体字的单个部件；图○在书写过程中，应认真观察；
图❷待填部件的位置，临写时尽量与范字外观一致。

结构框架法

图❶为有框架和背影的范字；
图❷临写时应与范字框架（轮廓）一致。

❶中宫格<u>对临</u> ❷无格<u>对临</u>

观察范字的位置、笔画长短和结构关系，临写时与范字一致。

本书练字方法简介

笔顺描摹

下图为笔顺字影，按照顺序描摹，可加深字形的印象，也可了解汉字的笔顺。

书写时应认真记忆，并注意笔法。

一 十 大 描一描 → 一 十 大 ㇐ 小 少
写一写

背临检验

背临，意为背着字临写（不看着范字书写），是对习书者阶段性检验的有力方法，也是提高书写水平的重要手段。

要求不看范字，根据印象写出汉字；先注意结构，后顾及笔法。

背临检验： 一二乙十人八厂入又丁力七

一 二

点位对临法

☆ 左侧字格中的九个数字，代表了本书字格的坐标（点位）；范字出现在字格中，其笔画与字格的九个点位相重叠的，即为该字的点位坐标，如"王"字（下图❶所示）。

☆ 临写过程中，应与范字所对应的点位一致，并注意笔画的长短和结构位置，如下图❷所示。

☆ 字格的点位是初学者临写的重要标尺和参考，理解、掌握点位后，临写的相似程度会大幅提升。

☆ 字格的点位和横、竖、斜线、中宫格是临写的参照标尺，每个范字都会因字形或摆放位置的不同而引起点位的变化，<u>不要刻意生搬硬套、死记硬背</u>，对临本字即可。

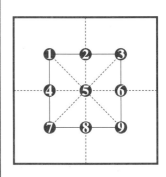

量化评价（单字评分）

★ 量化评价，是书法学习中难能可贵的过程性评价。有着承前启后的重要作用。

★ 通过老师点评、同学互评和自我评价，更加精准、直观地找到他人和自己的不足，以便提高。

★ 本量化评价共分九个方面，如下图所示，每项以其权重设定分值，满分为100分。

<u>坐姿握笔</u>——参照本书第1页"正确的坐姿和握笔姿势"。

<u>整洁</u>——做到不出格、不连笔、不涂抹、不反复描画。

<u>端正</u>——做到长竖、长折竖直，上下结构、左右结构分别对齐。

<u>点位</u>——参照本页"点位对临法"。

<u>大小匀称</u>——大小适中，既不填满整个格子，也不能过小；对临应与范字大小一致。

<u>笔顺笔画</u>——"笔顺"可参照《全方法硬笔楷书教程——汉字笔画的运用》一书中的"易错笔顺"或本书范字的笔顺。"笔画"主要指书写笔画的方法、节奏，如顿笔或出尖锋等。书写及评价方法可参照《全方法硬笔楷书教程——笔画讲习及书写专注力训练》一书。

<u>结构规则</u>——又称结体规则、结字规则，可参照本书的例字图示讲解或视频讲解。

<u>部件配合</u>——是对合体字各部件之间契合程度的考查，主要是看其穿插避让、大小、长短、高矮、正斜、收放、托覆的关系，可参考本书的例字图示讲解、视频讲解，或《全方法硬笔楷书教程——汉字的结构规则》一书。

<u>主笔突出</u>——是书写中对主笔强化（主次分明、特点突出）的考查。

★ 如下方图示，书写后进行自评、老师点评、学生互评，效果更佳。

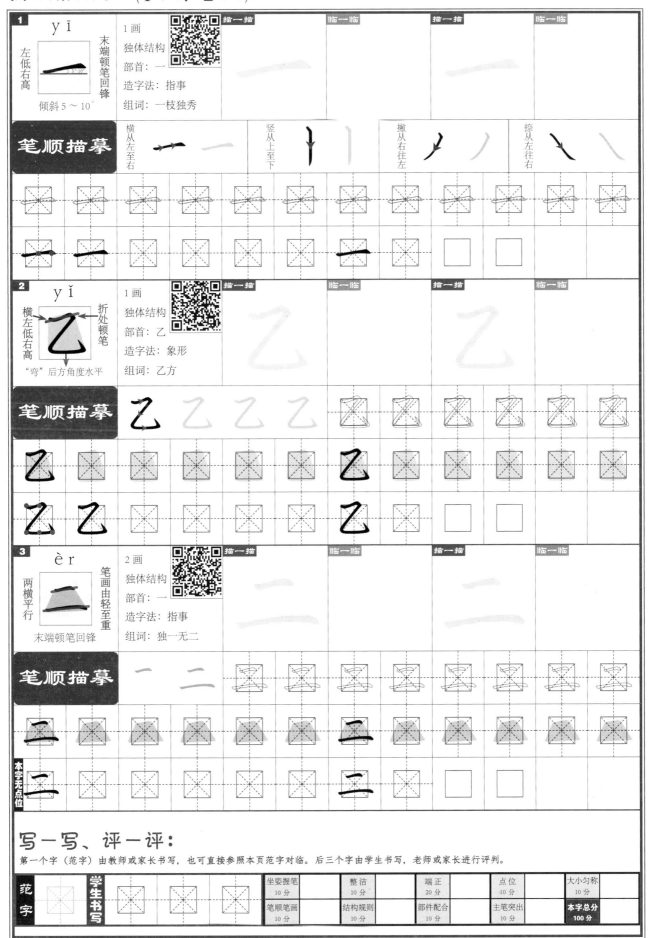

1 yī

末端顿笔回锋
左低右高
倾斜 5～10°

1画
独体结构
部首：一
造字法：指事
组词：一枝独秀

描一描　临一临　描一描　临一临

笔顺描摹

横从左至右 一
竖从上至下 丨
撇从右往左 丿
捺从左往右 乀

2 yǐ

横左低右高
折处顿笔
"弯"后方角度水平

1画
独体结构
部首：乙
造字法：象形
组词：乙方

描一描　临一临　描一描　临一临

笔顺描摹 乙 乙 乙

3 èr

两横平行
笔画由轻至重
末端顿笔回锋

2画
独体结构
部首：一
造字法：指事
组词：独一无二

描一描　临一临　描一描　临一临

笔顺描摹 一 二

本字无点位

写一写、评一评：

第一个字（范字）由教师或家长书写，也可直接参照本页范字对临。后三个字由学生书写，老师或家长进行评判。

范字	学生书写			坐姿握笔 10分	整洁 10分	端正 20分	点位 10分	大小匀称 10分
				笔顺笔画 10分	结构规则 10分	部件配合 10分	主笔突出 10分	本字总分 100分

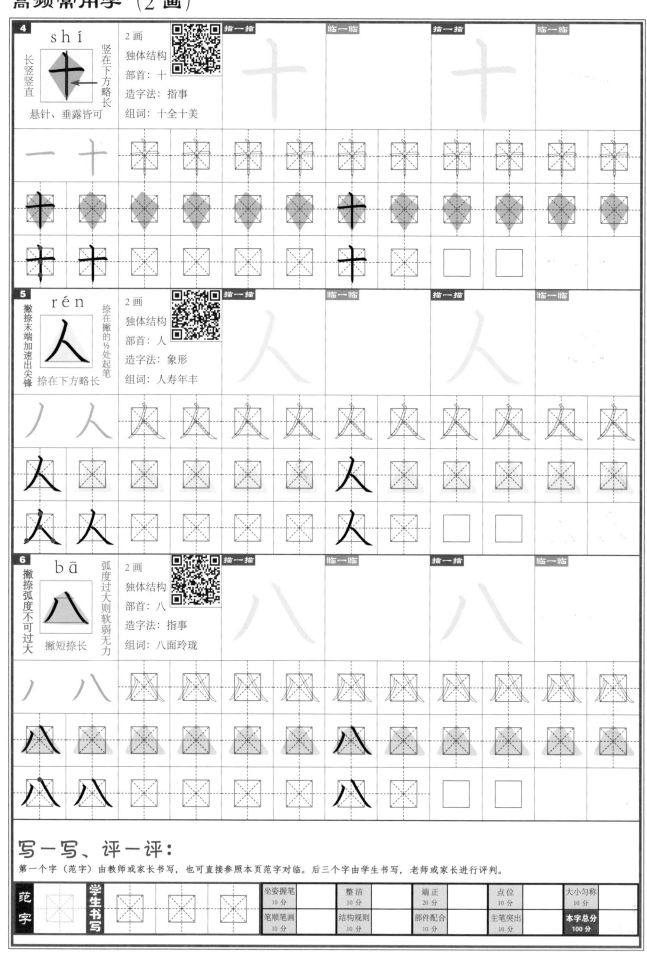

4 shí

长竖竖直

竖在下方略长

悬针、垂露皆可

2画
独体结构
部首：十
造字法：指事
组词：十全十美

5 rén

撇捺末端加速出尖锋

捺在撇的½处起笔

捺在下方略长

2画
独体结构
部首：人
造字法：象形
组词：人寿年丰

6 bā

撇捺弧度不可过大

弧度过大则软弱无力

撇短捺长

2画
独体结构
部首：八
造字法：指事
组词：八面玲珑

写一写、评一评：

第一个字（范字）由教师或家长书写，也可直接参照本页范字对临。后三个字由学生书写，老师或家长进行评判。

范字		学生书写			坐姿握笔 10分		整洁 10分		端正 20分		点位 10分		大小匀称 10分	
					笔顺笔画 10分		结构规则 10分		部件配合 10分		主笔突出 10分		本字总分 100分	

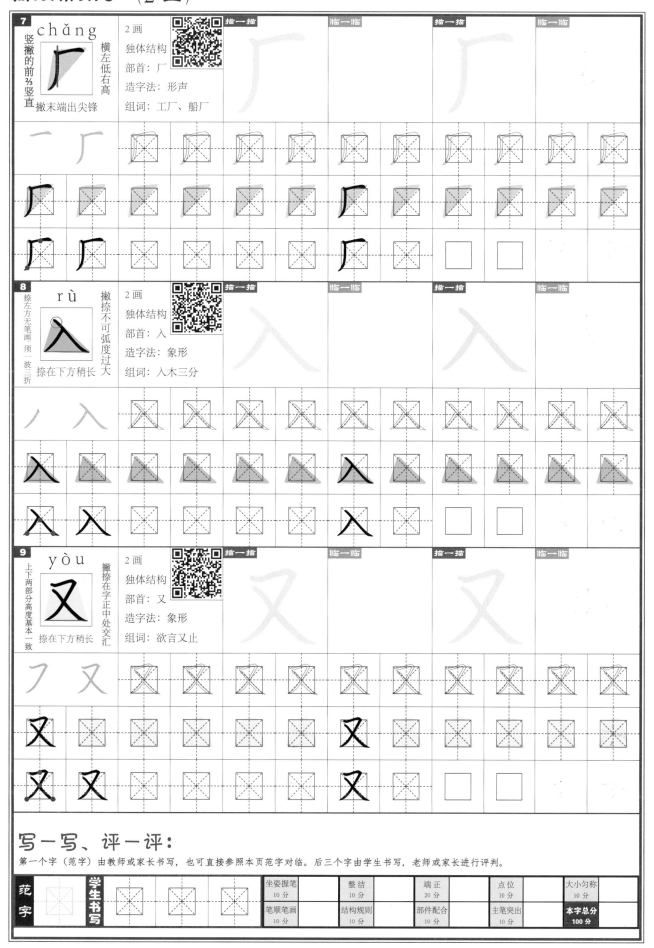

7 chǎng 厂

竖撇的前⅓竖直

撇末端出尖锋

横左低右高

2画

独体结构

部首：厂

造字法：形声

组词：工厂、船厂

8 rù 入

撇捺不可弧度过大

捺在下方稍长

撇捺左方无笔画 须一波三折

2画

独体结构

部首：入

造字法：象形

组词：入木三分

9 yòu 又

撇捺在字正中处交汇

捺在下方稍长

上下两部分高度基本一致

2画

独体结构

部首：又

造字法：象形

组词：欲言又止

写一写、评一评：

第一个字（范字）由教师或家长书写，也可直接参照本页范字对临。后三个字由学生书写，老师或家长进行评判。

范字		学生书写				坐姿握笔 10分		整洁 10分		端正 20分		点位 10分		大小匀称 10分
						笔顺笔画 10分		结构规则 10分		部件配合 10分		主笔突出 10分		**本字总分 100分**

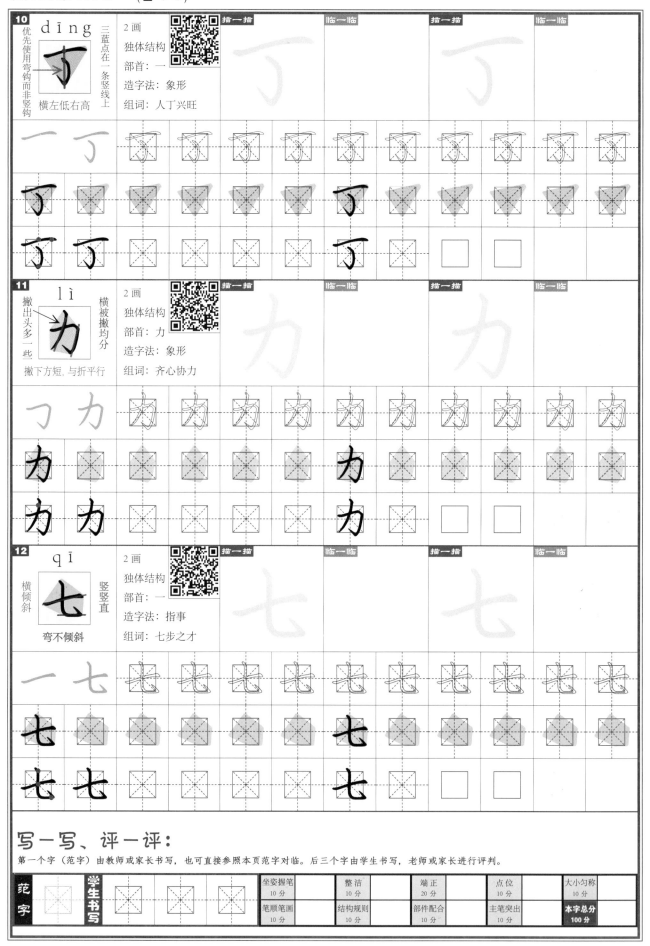

10 dīng
优先使用弯钩而非竖钩
三蓝点在一条竖线上
横左低右高

2画
独体结构
部首：一
造字法：象形
组词：人丁兴旺

11 lì
撇出头多一些
横被撇均分
撇下方短，与折平行

2画
独体结构
部首：力
造字法：象形
组词：齐心协力

12 qī
横倾斜
竖竖直
弯不倾斜

2画
独体结构
部首：一
造字法：指事
组词：七步之才

描一描　临一临　描一描　临一临

写一写、评一评：

第一个字（范字）由教师或家长书写，也可直接参照本页范字对临。后三个字由学生书写，老师或家长进行评判。

范字	学生书写			坐姿握笔 10分	整洁 10分	端正 20分	点位 10分	大小匀称 10分
				笔顺笔画 10分	结构规则 10分	部件配合 10分	主笔突出 10分	本字总分 100分

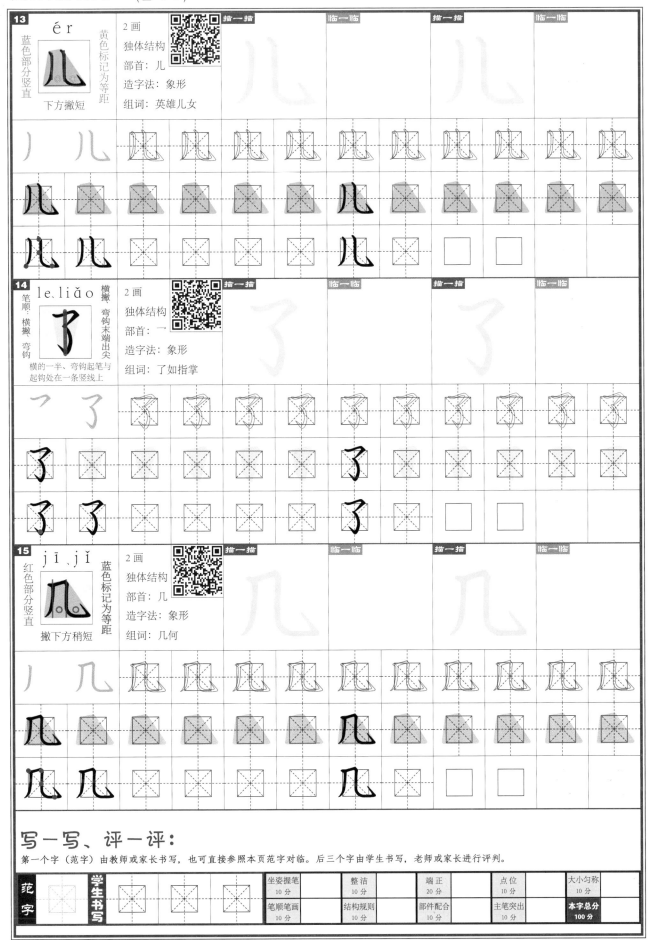

13 ér

黄色标记为等距

蓝色部分竖直

下方撇短

2画
独体结构
部首：儿
造字法：象形
组词：英雄儿女

描一描　　临一临　　描一描　　临一临

14 le、liǎo

横撇
弯钩末端出尖

笔顺：横撇弯钩

横的一半、弯钩起笔与起钩处在一条竖线上

2画
独体结构
部首：一
造字法：象形
组词：了如指掌

描一描　　临一临　　描一描　　临一临

15 jī、jǐ

蓝色标记为等距

红色部分竖直

撇下方稍短

2画
独体结构
部首：几
造字法：象形
组词：几何

描一描　　临一临　　描一描　　临一临

写一写、评一评：

第一个字（范字）由教师或家长书写，也可直接参照本页范字对临。后三个字由学生书写，老师或家长进行评判。

范字	学生书写			坐姿握笔 10分	整洁 10分	端正 20分	点位 10分	大小匀称 10分
				笔顺笔画 10分	结构规则 10分	部件配合 10分	主笔突出 10分	本字总分 100分

16 jiǔ 九

绿线标记为平行

横折弯钩：折处顿笔，弯处顿笔后角度不倾斜

红色标记为等距

2画
独体结构
部首：丿
造字法：象形
组词：一言九鼎

描一描　临一临　描一描　临一临

17 nǎi 乃

红线标记为平行

此折须下行

下方撇稍短

2画
独体结构
部首：一
造字法：象形
组词：有容乃大

描一描　临一临　描一描　临一临

18 sān 三

横应左低右高

三横平行、等距

横末端顿笔回锋

3画
独体结构
部首：一
造字法：指事
组词：举一反三

描一描　临一临　描一描　临一临

写一写、评一评：

第一个字（范字）由教师或家长书写，也可直接参照本页范字对临。后三个字由学生书写，老师或家长进行评判。

范字		学生书写				坐姿握笔 10分	整洁 10分	端正 20分	点位 10分	大小匀称 10分
						笔顺笔画 10分	结构规则 10分	部件配合 10分	主笔突出 10分	本字总分 100分

19 gōng

两横倾斜·平行

短竖稍左斜

下横为上横 2～3 倍

3画

独体结构

部首：工

造字法：象形

组词：巧夺天工

20 tǔ

横倾斜·平行·等距

横、竖末端顿笔回锋

中竖竖直

3画

独体结构

部首：土

造字法：象形

组词：风土人情

21 shàng、shǎng

横倾斜·平行·等距

中竖竖直并偏左

由轻至重皆顿笔

3画

独体结构

部首：⼘

造字法：指事

组词：力争上游

写一写、评一评：

第一个字（范字）由教师或家长书写，也可直接参照本页范字对临。后三个字由学生书写，老师或家长进行评判。

范字	学生书写			坐姿握笔 10分	整洁 10分	端正 20分	点位 10分	大小匀称 10分
				笔顺笔画 10分	结构规则 10分	部件配合 10分	主笔突出 10分	本字总分 100分

22 gān, gàn

横倾斜、平行　上横稍短

3画
独体结构
部首：干
造字法：象形
组词：一干二净

长竖竖直，竖在最后，悬针、垂露均可

一 二 干

23 shì

结点间等距　中竖竖直且将字左右均分

3画
独体结构
部首：士
造字法：会意
组词：礼贤下士

本字所有笔画末端都要顿笔回锋

一 十 士

24 qiān

长竖竖直、上短下长　或部件应位于独体字短撇正上方

3画
独体结构
部首：丿
造字法：形声
组词：千姿百态

竖在末尾，悬针、垂露均可

丿 二 千

描一描　临一临　描一描　临一临

写一写、评一评：

第一个字（范字）由教师或家长书写，也可直接参照本页范字对临。后三个字由学生书写，老师或家长进行评判。

范字		学生书写				坐姿握笔 10分	整洁 10分	端正 20分	点位 10分	大小匀称 10分
						笔顺笔画 10分	结构规则 10分	部件配合 10分	主笔突出 10分	本字总分 100分

25 gè、gě

撇和捺弧度要小
捺下方比撇略长
中竖竖直

3画
独体结构
部首：人
造字法：形声
组词：个性、个别

ノ 个 个

26 dà、dài

竖出头应稍多
竖撇的前½竖直
下方捺长撇短

3画
独体结构
部首：大
造字法：象形
组词：大快人心

一 ナ 大

27 chuān

蓝线标记为竖直
右竖最长、中竖最短
红色标记为等距

3画
独体结构
部首：丿
造字法：象形
组词：海纳百川

丿 川 川

写一写、评一评：

第一个字（范字）由教师或家长书写，也可直接参照本页范字对临。后三个字由学生书写，老师或家长进行评判。

范字	学生书写			坐姿握笔 10分	整洁 10分	端正 20分	点位 10分	大小匀称 10分
				笔顺笔画 10分	结构规则 10分	部件配合 10分	主笔突出 10分	本字总分 100分

写一写、评一评：

第一个字（范字）由教师或家长书写，也可直接参照本页范字对临。后三个字由学生书写，老师或家长进行评判。

范字		学生书写			坐姿握笔 10分	整洁 10分	端正 20分	点位 10分	大小匀称 10分
					笔顺笔画 10分	结构规则 10分	部件配合 10分	主笔突出 10分	本字总分 100分

31 xià
横左 2/5，右 3/5
末端顿笔回锋
长点由轻至重
竖应竖直，用垂露竖
3画
独体结构
部首：一
造字法：指事
组词：居高临下

一 下 下

下

下 下

32 yì
点与撇捺交点在一条竖线上
撇和捺弧度要小
下方撇稍短
3画
独体结构
部首：丶
造字法：形声
组词：义不容辞

丿 义

义

义 义

33 guǎng
蓝线标注处应竖直
点在横的 ½ 处
竖撇由慢至快，末端出尖锋
3画
独体结构
部首：广
造字法：形声
组词：见多识广

丶 广

广

广 广

写一写、评一评：

第一个字（范字）由教师或家长书写，也可直接参照本页范字对临。后三个字由学生书写，老师或家长进行评判。

范字		学生书写				坐姿握笔 10分		整洁 10分		端正 20分		点位 10分		大小匀称 10分
						笔顺笔画 10分		结构规则 10分		部件配合 10分		主笔突出 10分		本字总分 100分

34 zhī 之

左紧右松

蓝线标记为等距

上方右侧
无笔画时出捺脚

3画
独体结构
部首：丶
造字法：会意
组词：持之以恒

35 nǚ 女

绿线标记为平行

且在转弯处的上方
横在撇起笔的下方

重心线：撇点的起笔、横的一半、撇与点的交点在一条竖线上

3画
独体结构
部首：女
造字法：象形
组词：女中豪杰

36 kǒu 口

短竖与短折内收角度一致

折处须顿笔

口中无物
下方横长

3画
独体结构
部首：口
造字法：象形
组词：赞不绝口

描一描　临一临　描一描　临一临

写一写、评一评：

第一个字（范字）由教师或家长书写，也可直接参照本页范字对临。后三个字由学生书写，老师或家长进行评判。

范字		学生书写				坐姿握笔 10分	整洁 10分	端正 20分	点位 10分	大小匀称 10分
						笔顺笔画 10分	结构规则 10分	部件配合 10分	主笔突出 10分	本字总分 100分

37 shān

两短竖内收角度一致

均需顿笔回锋
本字各笔画末端

中竖竖直，将字左右平分

3画
独体结构
部首：山
造字法：象形
组词：绿水青山

描一描　临一临　描一描　临一临

丨　山　山

38 me、ma

两撇平行

撇提后必有点

红色标记为等距

3画
独体结构
部首：丿
造字法：形声
组词：什么、那么

描一描　临一临　描一描　临一临

丿　幺　幺

39 cái

红色标记为参考长度

竖应竖直

下方撇高钩低

3画
独体结构
部首：一
造字法：象形
组词：人才济济

描一描　临一临　描一描　临一临

一　十　才

写一写、评一评：

第一个字（范字）由教师或家长书写，也可直接参照本页范字对临。后三个字由学生书写，老师或家长进行评判。

范字	学生书写				坐姿握笔 10分	整洁 10分	端正 20分	点位 10分	大小匀称 10分
					笔顺笔画 10分	结构规则 10分	部件配合 10分	主笔突出 10分	本字总分 100分

写一写、评一评：

第一个字（范字）由教师或家长书写，也可直接参照本页范字对临。后三个字由学生书写，老师或家长进行评判。

范字		学生书写				坐姿握笔 10分		整洁 10分		端正 20分		点位 10分		大小匀称 10分	
						笔顺笔画 10分		结构规则 10分		部件配合 10分		主笔突出 10分		本字总分 100分	

43 wàn

万

撇与折平行
此画须下行
下方撇高钩低

3画
独体结构
部首：一
造字法：象形
组词：万众一心

一丁万

44 mén

门

竖与折竖直
横折钩是主笔，下方要长
注意笔顺

3画
独体结构
部首：门
造字法：象形
组词：门庭若市

丨门门

45 wèi

卫

中竖竖直
短折内收
红色标记长度左2右3

3画
独体结构
部首：卩
造字法：会意
组词：保家卫国

フア卫

写一写、评一评：

第一个字（范字）由教师或家长书写，也可直接参照本页范字对临。后三个字由学生书写，老师或家长进行评判。

范字	学生书写			坐姿握笔 10分	整洁 10分	端正 20分	点位 10分	大小匀称 10分
				笔顺笔画 10分	结构规则 10分	部件配合 10分	主笔突出 10分	本字总分 100分

46 xiǎo 小
相背的点左小右大
弯钩由慢至快出尖锋
弯钩起笔、下方起钩处在一条竖线上
3画
独体结构
部首：小
造字法：象形
组词：以小见大

47 zǐ 子
共三笔：横撇、弯钩、横
横应在横撇的下方
连接处在横撇与弯钩
弯钩起笔和起钩处在一条竖线上
3画
独体结构
部首：子
造字法：象形
组词：天之骄子

48 fēi 飞
右侧是短撇和点
转弯处须顿笔
折的前⅔竖直
3画
独体结构
部首：飞
造字法：象形
组词：神采飞扬

描一描　临一临　描一描　临一临

写一写、评一评：

第一个字（范字）由教师或家长书写，也可直接参照本页范字对临。后三个字由学生书写，老师或家长进行评判。

范字		学生书写			坐姿握笔 10分	整洁 10分	端正 20分	点位 10分	大小匀称 10分
					笔顺笔画 10分	结构规则 10分	部件配合 10分	主笔突出 10分	本字总分 100分

49 jǐ

弯不顿笔
短折内收
下方钩出于上方，弯的角度水平，不倾斜

3画
独体结构
部首：己
造字法：象形
组词：严于律己

描一描　临一临　描一描　临一临

フ　コ　己

50 yǐ

左侧对齐
折处顿笔
下方钩出于上方，弯角度水平

3画
独体结构
部首：已
造字法：象形
组词：由来已久

描一描　临一临　描一描　临一临

フ　コ　已

51 yě

纵向等距
短折内收
竖应竖直，弯角度水平

3画
独体结构
部首：乚
造字法：象形
组词：也许

描一描　临一临　描一描　临一临

フ　力　也

写一写、评一评：

第一个字（范字）由教师或家长书写，也可直接参照本页范字对临。后三个字由学生书写，老师或家长进行评判。

范字		学生书写				坐姿握笔 10分	整洁 10分	端正 20分	点位 10分	大小匀称 10分
						笔顺笔画 10分	结构规则 10分	部件配合 10分	主笔突出 10分	本字总分 100分

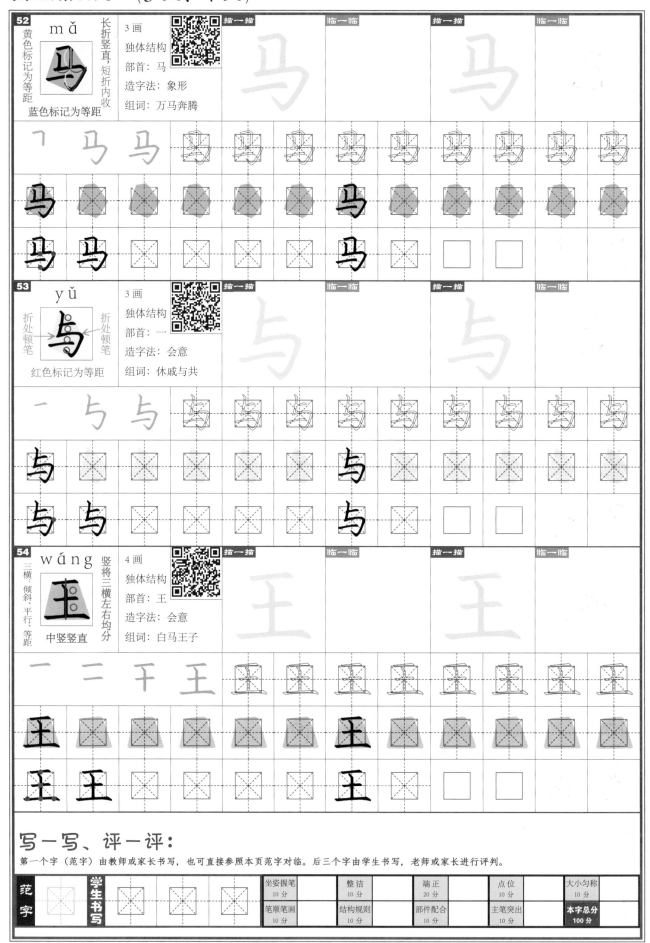

52 mǎ 马
黄色标记为等距
长折竖直，短折内收
蓝色标记为等距
3画
独体结构
部首：马
造字法：象形
组词：万马奔腾

描一描　临一临　描一描　临一临

53 yǔ 与
折处顿笔　折处顿笔
红色标记为等距
3画
独体结构
部首：一
造字法：会意
组词：休戚与共

描一描　临一临　描一描　临一临

54 wáng 王
三横：倾斜、平行、等距
中竖竖直
竖将三横左右均分
4画
独体结构
部首：王
造字法：会意
组词：白马王子

描一描　临一临　描一描　临一临

写一写、评一评：

第一个字（范字）由教师或家长书写，也可直接参照本页范字对临。后三个字由学生书写，老师或家长进行评判。

范字	学生书写			坐姿握笔 10分	整洁 10分	端正 20分	点位 10分	大小匀称 10分
				笔顺笔画 10分	结构规则 10分	部件配合 10分	主笔突出 10分	本字总分 100分

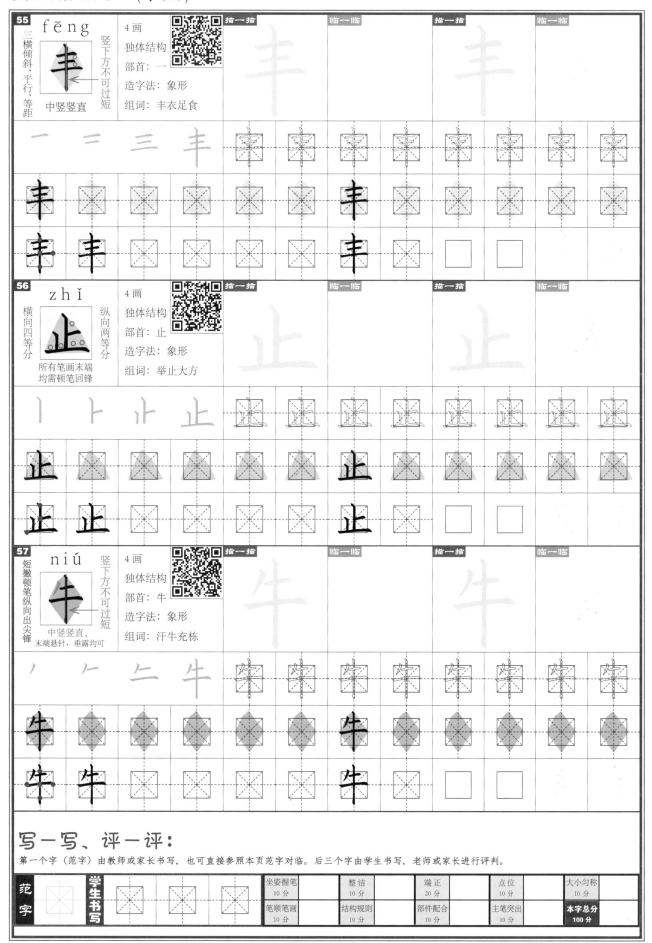

55 fēng

三横倾斜、平行、等距

竖下方不可过短

丰

中竖竖直

4画
独体结构
部首：一
造字法：象形
组词：丰衣足食

一 二 三 丰

丰

丰 丰

56 zhǐ

横向四等分

纵向两等分

止

所有笔画末端均需顿笔回锋

4画
独体结构
部首：止
造字法：象形
组词：举止大方

丨 卜 止 止

止 止

止 止

57 niú

短撇顿笔纵向出尖锋

竖下方不可过短

牛

中竖竖直，末端悬针、垂露均可

4画
独体结构
部首：牛
造字法：象形
组词：汗牛充栋

丿 丨 二 牛

牛

牛 牛

写一写、评一评：

第一个字（范字）由教师或家长书写，也可直接参照本页范字对临。后三个字由学生书写，老师或家长进行评判。

范字	学生书写			坐姿握笔 10分	整洁 10分	端正 20分	点位 10分	大小匀称 10分
				笔顺笔画 10分	结构规则 10分	部件配合 10分	主笔突出 10分	本字总分 100分

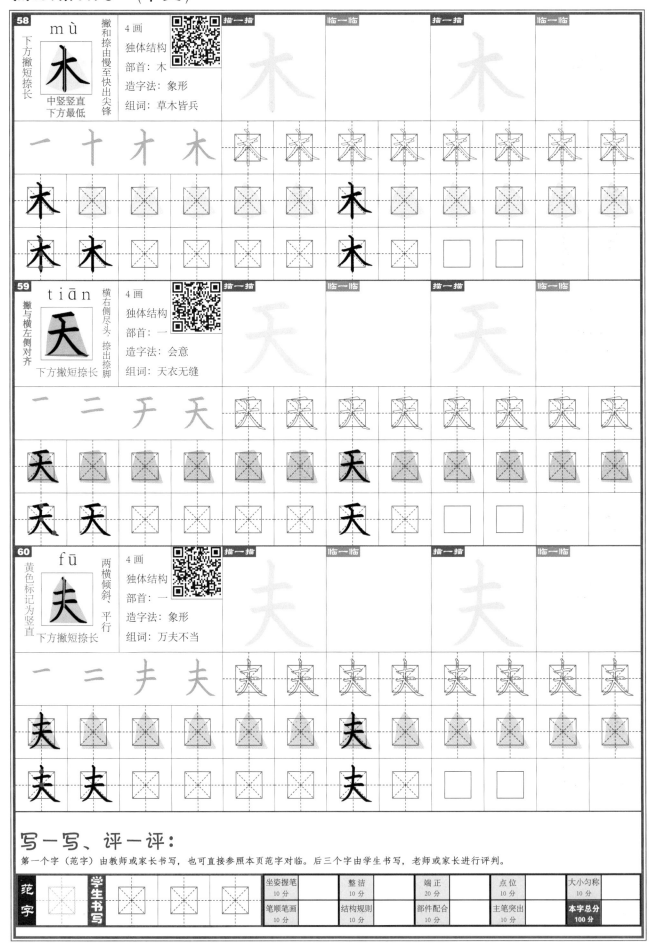

58 mù 木

撤和捺由慢至快出尖锋

下方撤短捺长

中竖竖直 下方最低

4画
独体结构
部首：木
造字法：象形
组词：草木皆兵

一 十 才 木

59 tiān 天

横右侧尽头，捺出捺脚

撇与横左侧对齐

下方撤短捺长

4画
独体结构
部首：一
造字法：会意
组词：天衣无缝

一 二 于 天

60 fū 夫

两横倾斜、平行

黄色标记为竖直

下方撤短捺长

4画
独体结构
部首：一
造字法：象形
组词：万夫不当

一 二 尹 夫

写一写、评一评：

第一个字（范字）由教师或家长书写，也可直接参照本页范字对临。后三个字由学生书写，老师或家长进行评判。

范字	学生书写			坐姿握笔 10分	整洁 10分	端正 20分	点位 10分	大小匀称 10分
				笔顺笔画 10分	结构规则 10分	部件配合 10分	主笔突出 10分	本字总分 100分

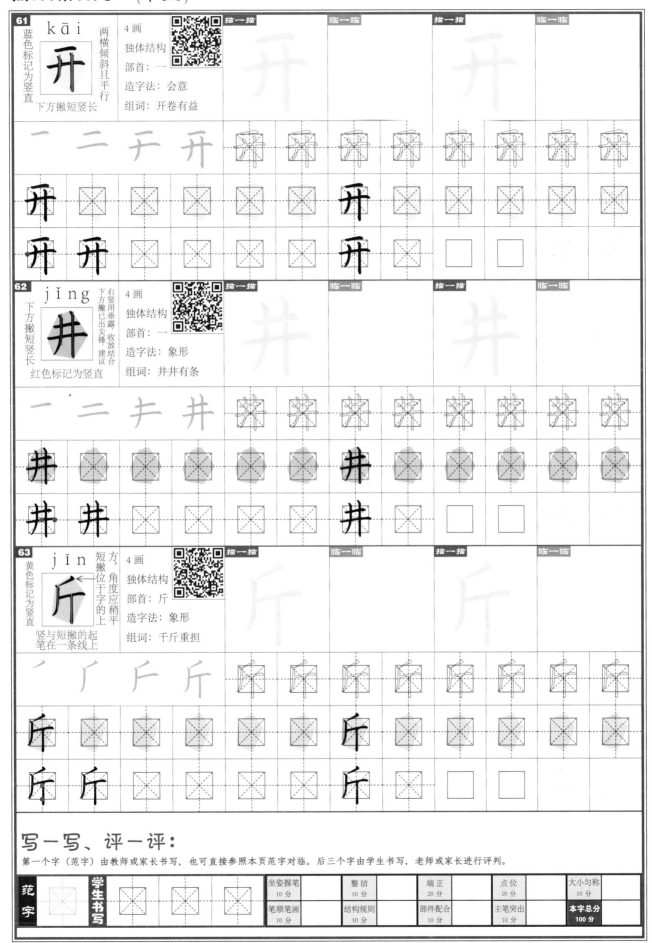

61 kāi

开

蓝色标记为竖直

两横倾斜且平行

下方撇短竖长

4画
独体结构
部首：一
造字法：会意
组词：开卷有益

描一描　临一临　描一描　临一临

一　二　于　开

62 jǐng

井

下方撇短竖长

右竖用垂露 收放结合 下方撇已出尖锋 建议

红色标记为竖直

4画
独体结构
部首：一
造字法：象形
组词：井井有条

描一描　临一临　描一描　临一临

一　二　井　井

63 jīn

斤

黄色标记为竖直

方，短撇角度应稍平，撇位于字的上

竖与短撇的起笔在一条线上

4画
独体结构
部首：斤
造字法：象形
组词：千斤重担

描一描　临一临　描一描　临一临

丿　厂　斤　斤

写一写、评一评：

第一个字（范字）由教师或家长书写，也可直接参照本页范字对临。后三个字由学生书写，老师或家长进行评判。

范字	学生书写			坐姿握笔 10分	整洁 10分	端正 20分	点位 10分	大小匀称 10分
				笔顺笔画 10分	结构规则 10分	部件配合 10分	主笔突出 10分	本字总分 100分

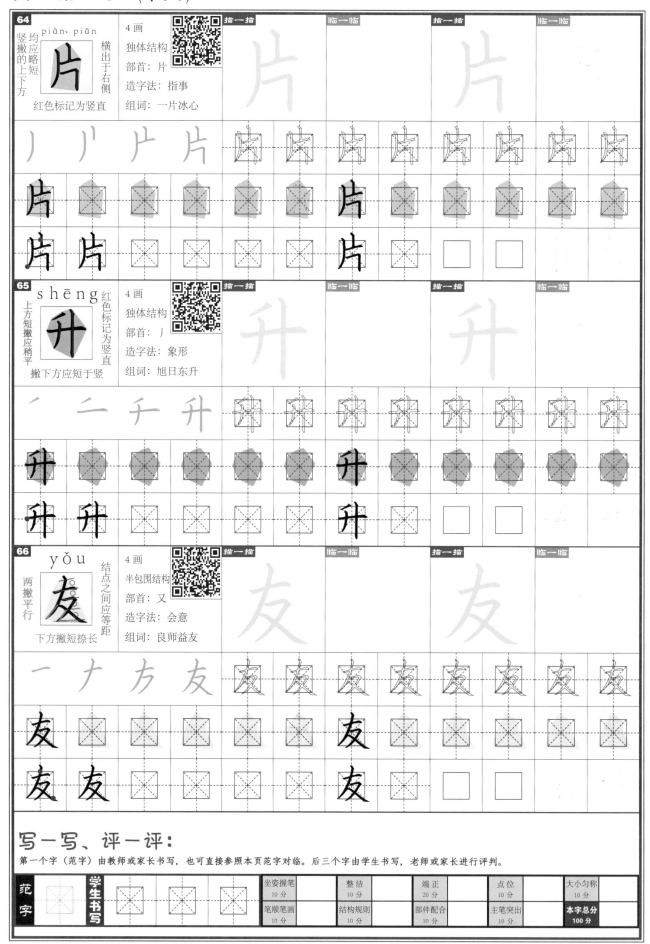

64 piàn、piān 片

均应略短
竖撇的上下方
横出于右侧
红色标记为竖直

4画
独体结构
部首：片
造字法：指事
组词：一片冰心

描一描　临一临　描一描　临一临

丿　丿　片　片

65 shēng 升

上方短撇应稍平
红色标记为竖直
撇下方应短于竖

4画
独体结构
部首：丿
造字法：象形
组词：旭日东升

描一描　临一临　描一描　临一临

丿　二　午　升

66 yǒu 友

两撇平行
结点之间应等距
下方撇短捺长

4画
半包围结构
部首：又
造字法：会意
组词：良师益友

描一描　临一临　描一描　临一临

一　ナ　方　友

写一写、评一评：

第一个字（范字）由教师或家长书写，也可直接参照本页范字对临。后三个字由学生书写，老师或家长进行评判。

范字	学生书写				坐姿握笔 10分	整洁 10分	端正 20分	点位 10分	大小匀称 10分
					笔顺笔画 10分	结构规则 10分	部件配合 10分	主笔突出 10分	本字总分 100分

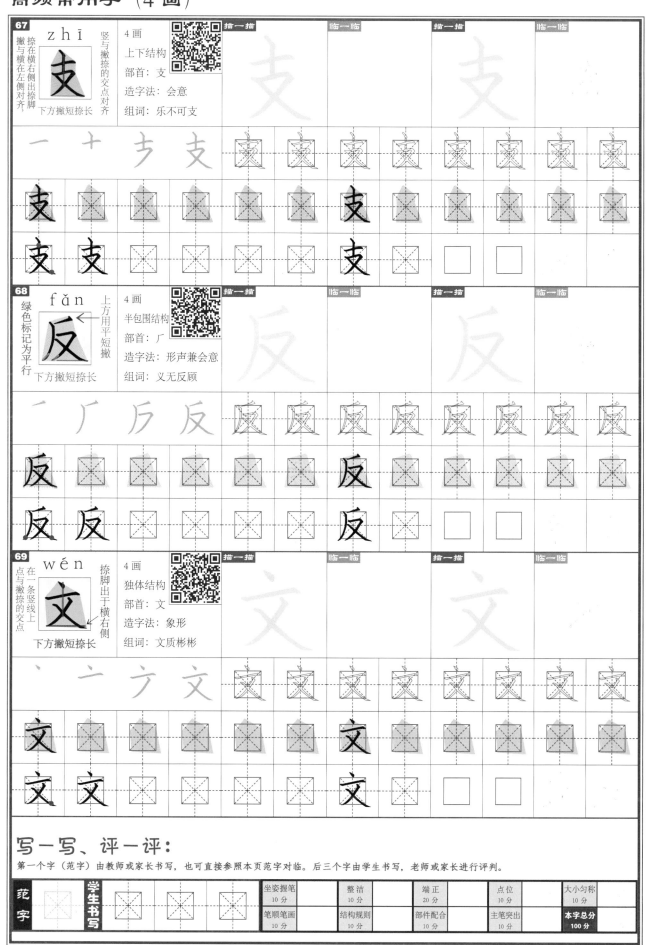

67 zhī 支

捺在横右侧出捺脚，撇与横在左侧对齐，撇与捺捺的交点对齐

下方撇短捺长

4画
上下结构
部首：支
造字法：会意
组词：乐不可支

一 十 专 支

68 fǎn 反

上方用平短撇

绿色标记为平行

下方撇短捺长

4画
半包围结构
部首：厂
造字法：形声兼会意
组词：义无反顾

一 厂 厉 反

69 wén 文

捺脚出于横右侧

在一条竖线上点与撇捺的交点

下方撇短捺长

4画
独体结构
部首：文
造字法：象形
组词：文质彬彬

丶 一 ブ 文

写一写、评一评：

第一个字（范字）由教师或家长书写，也可直接参照本页范字对临。后三个字由学生书写，老师或家长进行评判。

范字	学生书写			坐姿握笔 10分	整洁 10分	端正 20分	点位 10分	大小匀称 10分
				笔顺笔画 10分	结构规则 10分	部件配合 10分	主笔突出 10分	本字总分 100分

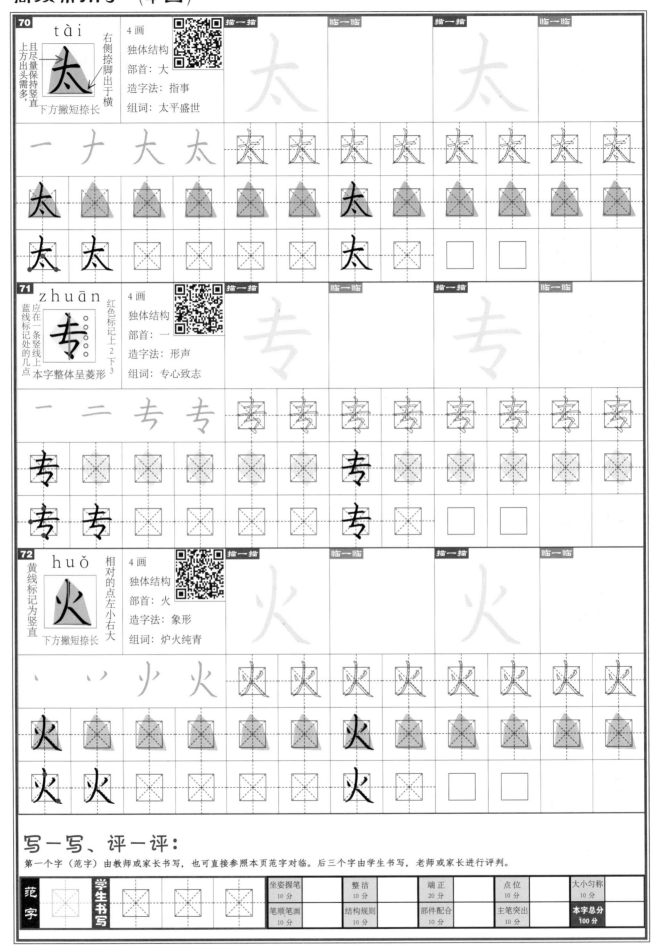

70 tài 太

右侧捺脚出于横
上方出头需多，且尽量保持竖直
下方撇短捺长

4画
独体结构
部首：大
造字法：指事
组词：太平盛世

一 ナ 大 太

71 zhuān 专

红色标记上2下3
应在一条竖线上，蓝线标记处的几点
本字整体呈菱形

4画
独体结构
部首：一
造字法：形声
组词：专心致志

一 二 专 专

72 huǒ 火

相对的点左小右大
黄线标记为竖直
下方撇短捺长

4画
独体结构
部首：火
造字法：象形
组词：炉火纯青

丶 ⺀ ⺌ 火

写一写、评一评：

第一个字（范字）由教师或家长书写，也可直接参照本页范字对临。后三个字由学生书写，老师或家长进行评判。

范字		学生书写				坐姿握笔 10分	整洁 10分	端正 20分	点位 10分	大小匀称 10分
						笔顺笔画 10分	结构规则 10分	部件配合 10分	主笔突出 10分	本字总分 100分

笔画及笔法练习（一）

描摹笔法路线（使用正常粗细的硬笔书写，不要刻意加粗笔画。）

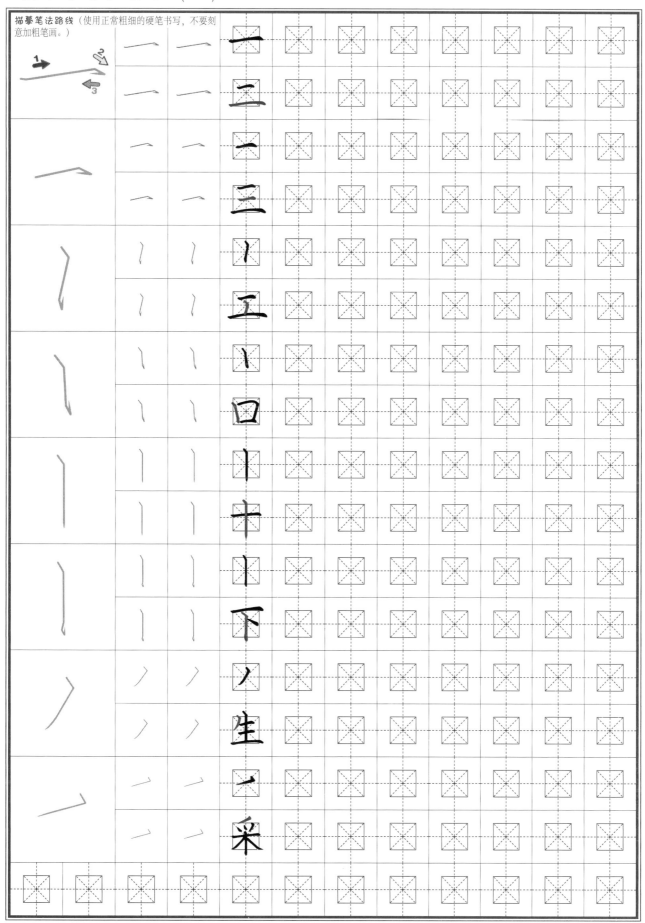

一
二
三
乙
工
口
十
丨
下
生
采

全部笔画讲解、练习详见《全方法硬笔楷书教程——笔画讲习及书写专注力训练》一书。

背临检验（一）

1 画：一乙
2 画：二十人八厂入又丁力七儿了几九乃
3 画：三工土上干士千个大川久乡及下义广之女口山么才于寸习万门卫小子飞已巳也马与
4 画：王丰止牛木天夫开井斤片升友支反文太专火

背临检验（一）

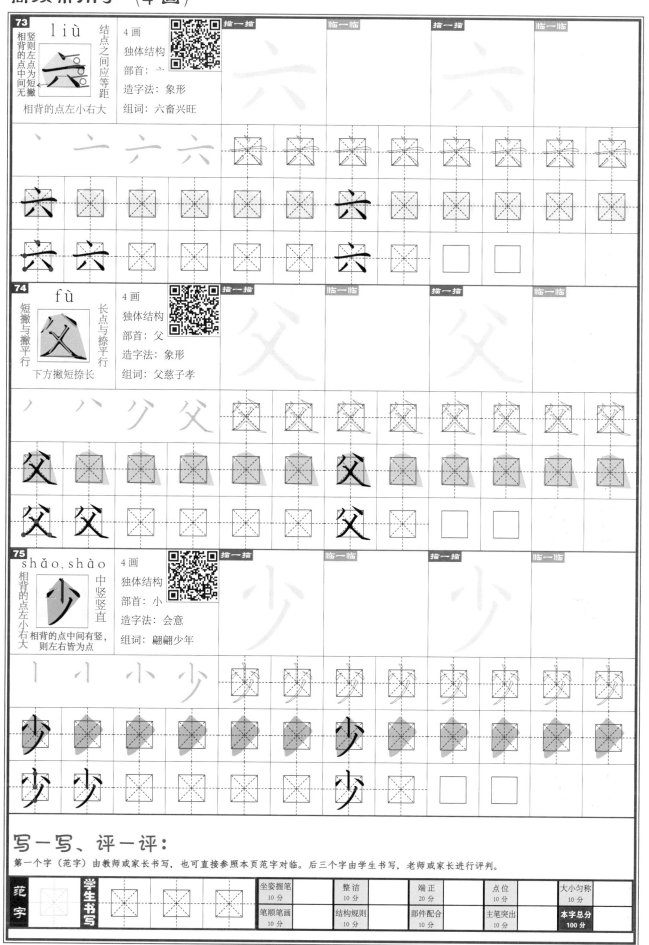

73 liù
六
相背的点左小右大
竖则左点中间为短无撇
相背的点左小右大

4画
独体结构
部首：亠
造字法：象形
组词：六畜兴旺

结点之间应等距

一 亠 六 六

74 fù
父
短撇与撇平行
长点与捺平行
下方撇短捺长

4画
独体结构
部首：父
造字法：象形
组词：父慈子孝

丿 八 勹 父

75 shǎo、shào
少
相背的点左小右大
中竖竖直
相背的点中间有竖，则左右皆为点

4画
独体结构
部首：小
造字法：会意
组词：翩翩少年

丨 亅 小 少

写一写、评一评：

第一个字（范字）由教师或家长书写，也可直接参照本页范字对临。后三个字由学生书写，老师或家长进行评判。

范字	学生书写				坐姿握笔 10分	整洁 10分	端正 20分	点位 10分	大小匀称 10分
					笔顺笔画 10分	结构规则 10分	部件配合 10分	主笔突出 10分	本字总分 100分

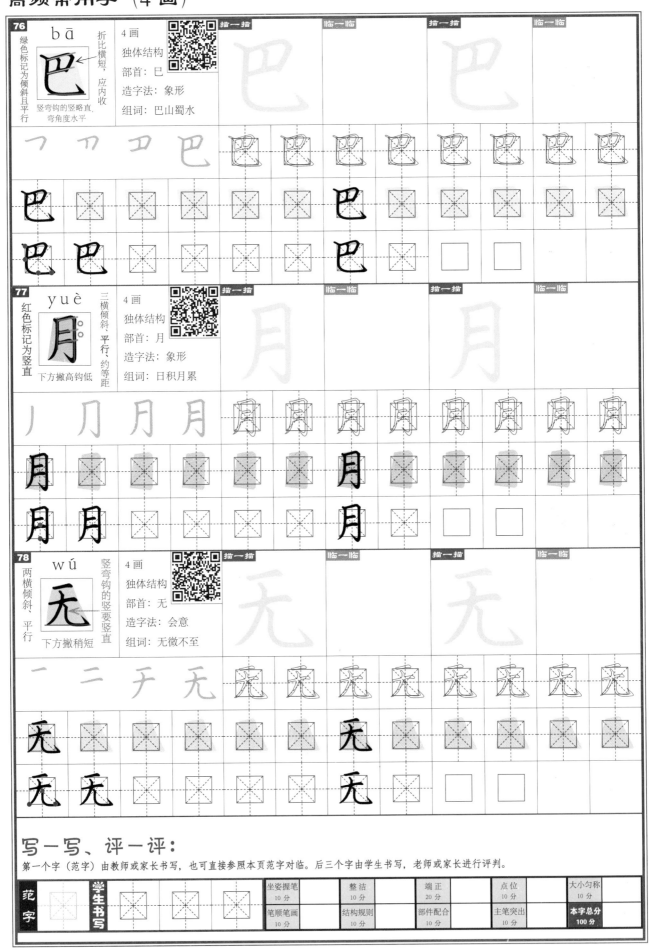

76 bā 巴
绿色标记为倾斜且平行
折比横短，应内收
竖弯钩的竖略直弯角度水平
4画
独体结构
部首：巳
造字法：象形
组词：巴山蜀水

描一描　临一临　描一描　临一临

77 yuè 月
红色标记为竖直
三横倾斜、平行、约等距
下方撇高钩低
4画
独体结构
部首：月
造字法：象形
组词：日积月累

描一描　临一临　描一描　临一临

78 wú 无
两横倾斜、平行
竖弯钩的竖要竖直
下方撇稍短
4画
独体结构
部首：无
造字法：会意
组词：无微不至

描一描　临一临　描一描　临一临

写一写、评一评：

第一个字（范字）由教师或家长书写，也可直接参照本页范字对临。后三个字由学生书写，老师或家长进行评判。

范字	学生书写			坐姿握笔 10分	整洁 10分	端正 20分	点位 10分	大小匀称 10分
				笔顺笔画 10分	结构规则 10分	部件配合 10分	主笔突出 10分	本字总分 100分

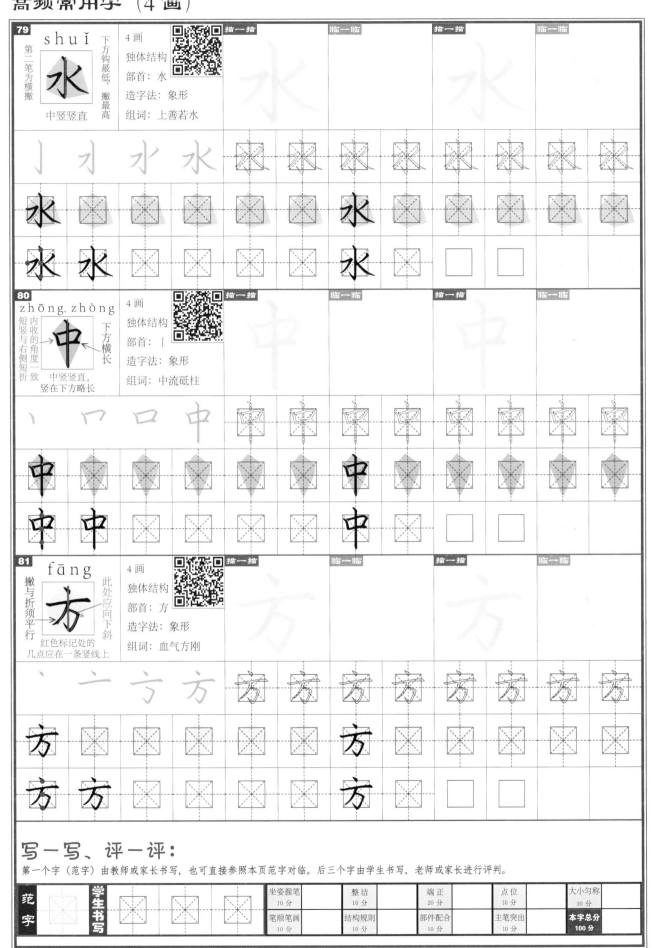

79 shuǐ

水

第二笔为横撇
中竖竖直

下方钩最低，撇最高

4画
独体结构
部首：水
造字法：象形
组词：上善若水

丨 丿 水 水

80 zhōng、zhòng

中

内收的角度一致
短竖与右侧短折

下方横长

中竖竖直，竖在下方略长

4画
独体结构
部首：丨
造字法：象形
组词：中流砥柱

丨 口 口 中

81 fāng

方

撇与折须平行

此处应向下斜

红色标记处的几点应在一条竖线上

4画
独体结构
部首：方
造字法：象形
组词：血气方刚

丶 一 宀 方

写一写、评一评：

第一个字（范字）由教师或家长书写，也可直接参照本页范字对临。后三个字由学生书写，老师或家长进行评判。

范字	学生书写			坐姿握笔 10分	整洁 10分	端正 20分	点位 10分	大小匀称 10分
				笔顺笔画 10分	结构规则 10分	部件配合 10分	主笔突出 10分	本字总分 100分

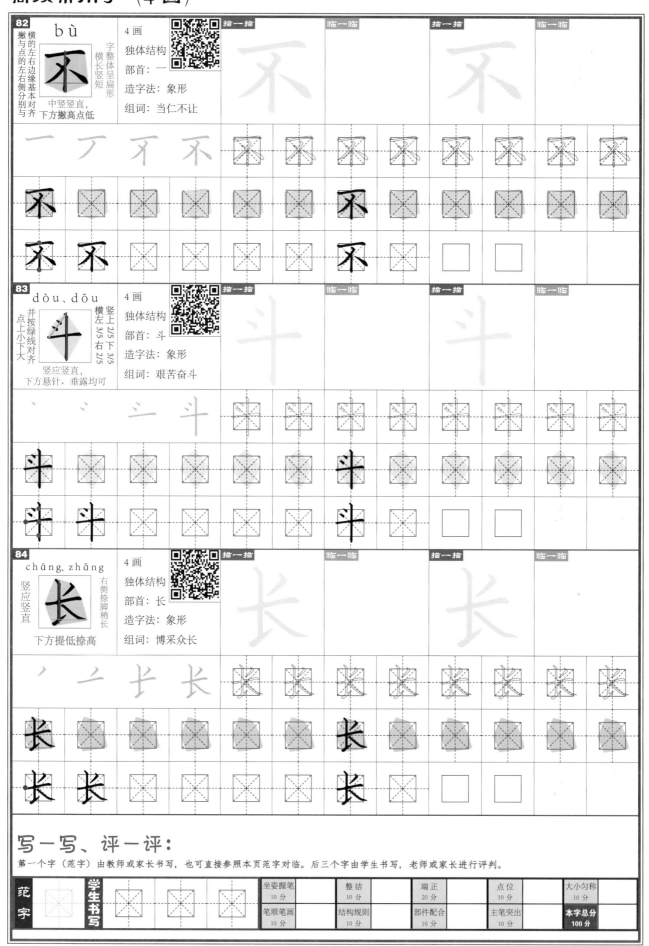

写一写、评一评：

第一个字（范字）由教师或家长书写，也可直接参照本页范字对临。后三个字由学生书写，老师或家长进行评判。

范字		学生书写			坐姿握笔 10分	整洁 10分	端正 20分	点位 10分	大小匀称 10分
					笔顺笔画 10分	结构规则 10分	部件配合 10分	主笔突出 10分	本字总分 100分

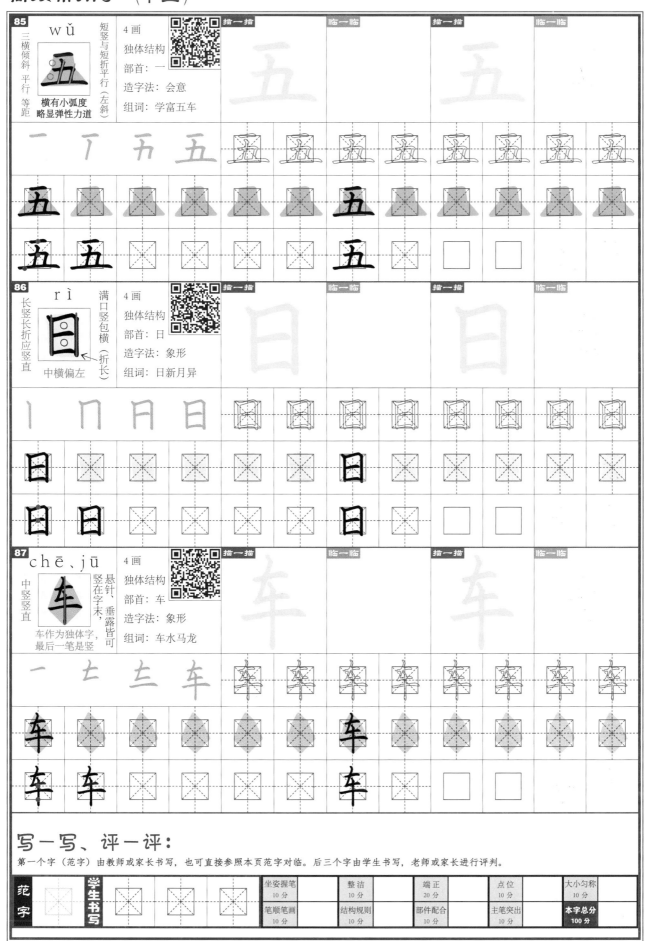

85 wǔ

三横倾斜 平行 等距
横有小弧度 略显弹性力道

短竖与短折平行（左斜）

4画 独体结构
部首：一
造字法：会意
组词：学富五车

描一描　临一临　描一描　临一临

一　丁　五　五

86 rì

长竖长折应竖直
中横偏左

满口竖包横（折长）

4画 独体结构
部首：日
造字法：象形
组词：日新月异

描一描　临一临　描一描　临一临

丨　冂　日　日

87 chē、jū

中竖竖直
车作为独体字，最后一笔是竖

悬针、垂露皆可 竖在字末，

4画 独体结构
部首：车
造字法：象形
组词：车水马龙

描一描　临一临　描一描　临一临

一　七　车　车

写一写、评一评：

第一个字（范字）由教师或家长书写，也可直接参照本页范字对临。后三个字由学生书写，老师或家长进行评判。

范字		学生书写				坐姿握笔 10分		整洁 10分		端正 20分		点位 10分		大小匀称 10分	
						笔顺笔画 10分		结构规则 10分		部件配合 10分		主笔突出 10分		本字总分 100分	

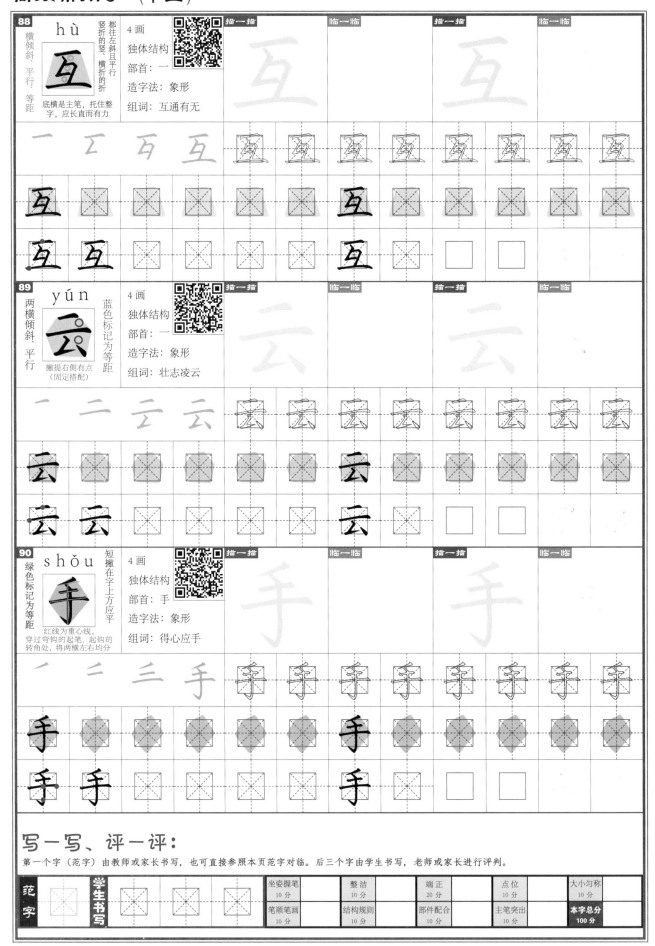

88 hù 互

横倾斜、平行、等距

都往左斜且平行竖折的竖、横折的折

底横是主笔，托住整字，应长直而有力

4画
独体结构
部首：一
造字法：象形
组词：互通有无

描一描　临一临　描一描　临一临

一　丁　丂　互

89 yún 云

两横倾斜、平行

蓝色标记为等距

撇提右侧有点（固定搭配）

4画
独体结构
部首：一
造字法：象形
组词：壮志凌云

描一描　临一临　描一描　临一临

一　二　云　云

90 shǒu 手

绿色标记为等距

短撇在字上方应平

红线为重心线，穿过弯钩的起笔、起钩的转角处，将两横左右均分

4画
独体结构
部首：手
造字法：象形
组词：得心应手

描一描　临一临　描一描　临一临

一　二　三　手

写一写、评一评：

第一个字（范字）由教师或家长书写，也可直接参照本页范字对临。后三个字由学生书写，老师或家长进行评判。

范字	学生书写			坐姿握笔 10分	整洁 10分	端正 20分	点位 10分	大小匀称 10分
				笔顺笔画 10分	结构规则 10分	部件配合 10分	主笔突出 10分	本字总分 100分

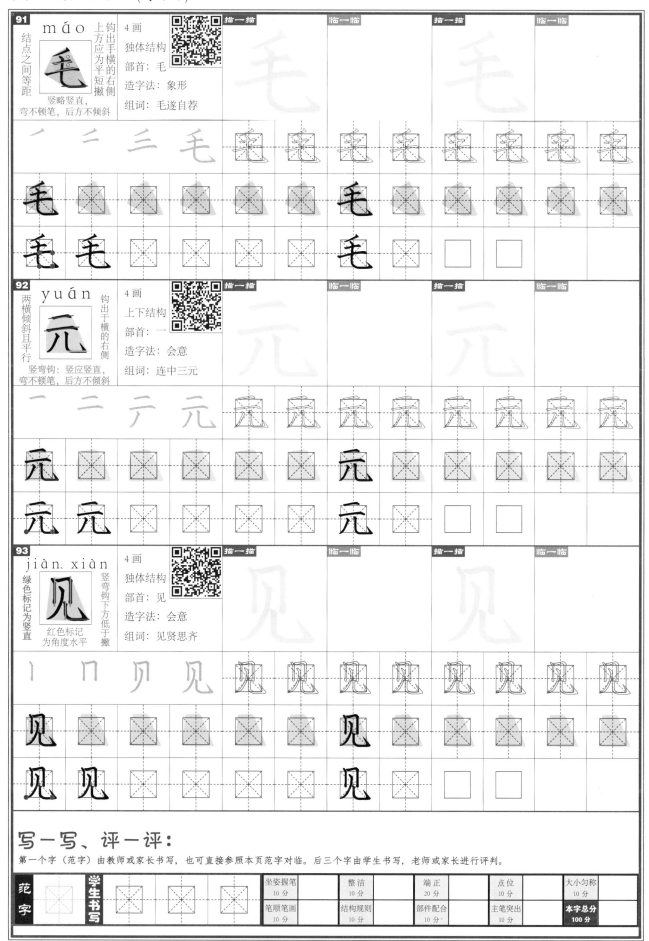

91 máo 毛

结点之间等距

钩出于手横的右侧

上方应为平短撇

竖略竖直，弯不顿笔，后方不倾斜

4画
独体结构
部首：毛
造字法：象形
组词：毛遂自荐

一 二 三 毛

92 yuán 元

两横倾斜且平行

钩出于横的右侧

竖弯钩：竖应竖直，弯不顿笔，后方不倾斜

4画
上下结构
部首：一
造字法：会意
组词：连中三元

一 二 亓 元

93 jiàn、xiàn 见

绿色标记为竖直

红色标记为角度水平

竖弯钩下方低于撇

4画
独体结构
部首：见
造字法：会意
组词：见贤思齐

丨 冂 贝 见

描一描　临一临　描一描　临一临

写一写、评一评：

第一个字（范字）由教师或家长书写，也可直接参照本页范字对临。后三个字由学生书写，老师或家长进行评判。

范字	学生书写				坐姿握笔 10分	整洁 10分	端正 20分	点位 10分	大小匀称 10分
					笔顺笔画 10分	结构规则 10分	部件配合 10分	主笔突出 10分	本字总分 100分

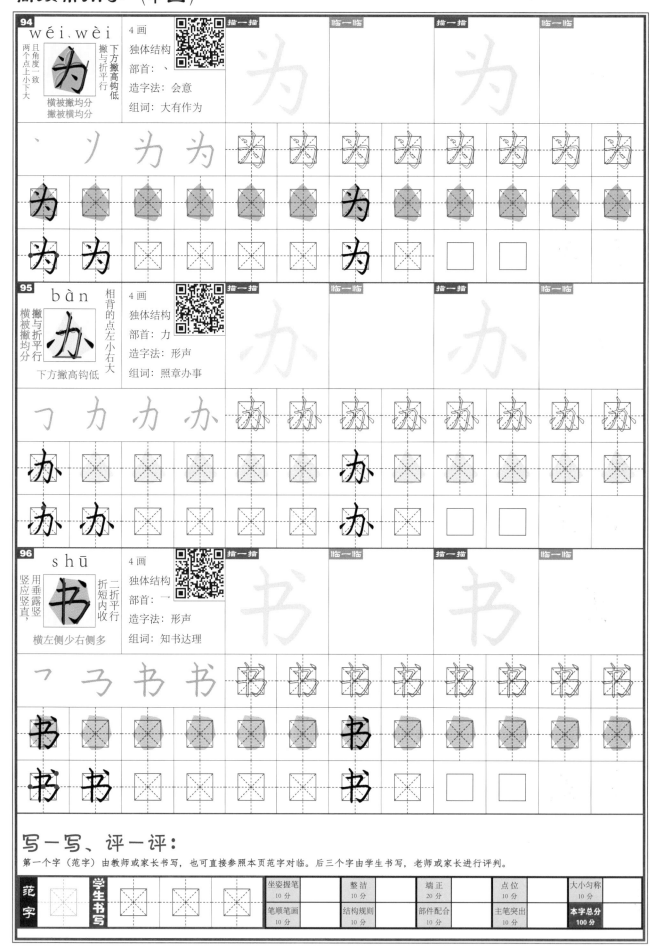

94 wéi、wèi
两个角度一致
且两个点上小下大
下方撇高钩低
撇与折平行
横被撇均分
撇被横均分
4画
独体结构
部首：、
造字法：会意
组词：大有作为

描一描　临一临　描一描　临一临

、　ノ　力　为

95 bàn
撇与折平行
横被撇均分
相背的点左小右大
下方撇高钩低
4画
独体结构
部首：力
造字法：形声
组词：照章办事

描一描　临一临　描一描　临一临

フ　力　办

96 shū
用垂露竖
竖应竖直，
二折平行
折短内收
横左侧少右侧多
4画
独体结构
部首：一
造字法：形声
组词：知书达理

描一描　临一临　描一描　临一临

フ　乛　书

写一写、评一评：

第一个字（范字）由教师或家长书写，也可直接参照本页范字对临。后三个字由学生书写，老师或家长进行评判。

范字		学生书写			坐姿握笔 10分	整洁 10分	端正 20分	点位 10分	大小匀称 10分
					笔顺笔画 10分	结构规则 10分	部件配合 10分	主笔突出 10分	本字总分 100分

高频常用字（4画）

97 gē

戈

斜钩的下方和右侧均应稍长

绿黄红色标记处应分别等距

斜钩：角度稍直 弧度应小

4画
独体结构
部首：戈
造字法：象形
组词：金戈铁马

描一描　临一临　描一描　临一临

一 七 戈 戈

98 qì

气

短撇在字的左上方，应稍竖直

三横倾斜 平行 等距

绿色标记为竖直

4画
独体结构
部首：气
造字法：象形
组词：紫气东来

描一描　临一临　描一描　临一临

丿 匚 气 气

99 xīn

心

三个点依次上移

中点和6点标注处应在一条竖线上

卧钩应似表盘：8点起笔，6点横式，5点起钩

4画
独体结构
部首：心
造字法：象形
组词：心旷神怡

描一描　临一临　描一描　临一临

心 心 心

写一写、评一评：

第一个字（范字）由教师或家长书写，也可直接参照本页范字对临。后三个字由学生书写，老师或家长进行评判。

范字		学生书写				坐姿握笔 10分	整洁 10分	端正 20分	点位 10分	大小匀称 10分
						笔顺笔画 10分	结构规则 10分	部件配合 10分	主笔突出 10分	本字总分 100分

100 cóng 从

左右相同
左小右大
撇点与撇平行
点与捺平行

左右结构，穿插避让，左部件的捺变为长点

4画
左右结构
部首：人
造字法：会意
组词：从容不迫

丿 亻 从 从

101 shuāng 双

左右相同
左小右大
撇点与撇平行
点与捺平行

左右结构，穿插避让，左部件的捺变为长点

4画
左右结构
部首：又
造字法：会意
组词：天下无双

フ 又 双 双

102 wù 勿

绿色标记为平行
红色标记为等距

各笔画下方依次加长

4画
独体结构
部首：勹
造字法：象形
组词：稍安勿躁

丿 勹 勿 勿

写一写、评一评：

第一个字（范字）由教师或家长书写，也可直接参照本页范字对临。后三个字由学生书写，老师或家长进行评判。

范字		学生书写				坐姿握笔 10分	整洁 10分	端正 20分	点位 10分	大小匀称 10分
						笔顺笔画 10分	结构规则 10分	部件配合 10分	主笔突出 10分	本字总分 100分

103 chǐ 尺

撇前部应稍直　短折内收　下方撇高捺低

4画　独体结构
部首：尸
造字法：指事
组词：百尺竿头

104 tīng 厅

竖撇的前⅓竖直　两横倾斜，平行　下方撇高钩低

4画　半包围结构
部首：厂
造字法：形声
组词：门厅、客厅

105 lì 历

红色标记为等距　蓝色标记为平行　和右侧都出于厂字头　被包围的力字下方　各笔画下方依次下移

4画　半包围结构
部首：厂
造字法：形声
组词：历历在目

写一写、评一评：

第一个字（范字）由教师或家长书写，也可直接参照本页范字对临。后三个字由学生书写，老师或家长进行评判。

范字		学生书写				坐姿握笔 10分	整洁 10分	端正 20分	点位 10分	大小匀称 10分
						笔顺笔画 10分	结构规则 10分	部件配合 10分	主笔突出 10分	本字总分 100分

106 jù

左竖应竖直

竖折的右侧应略出于整字的右侧

红色标记为等距
蓝色标记为倾斜且平行

4画
独体结构
部首：匚
造字法：象形
组词：鸿篇巨著

一 コ コ 巨

107 nèi

撇起笔应竖直

中下部：撇高点低 竖高钩低

蓝色标记为竖直

4画
独体结构
部首：丨
造字法：象形
组词：内柔外刚

丨 冂 内 内

108 bǐ

二竖竖直

红色标记为角度水平

左右两部件相同则左小右大
左部件为避让右侧，钩变提

4画
左右结构
部首：比
造字法：会意
组词：周而不比

一 ヒ ヒ 比

写一写、评一评：

第一个字（范字）由教师或家长书写，也可直接参照本页范字对临。后三个字由学生书写，老师或家长进行评判。

范字	学生书写				坐姿握笔 10分	整洁 10分	端正 20分	点位 10分	大小匀称 10分
					笔顺笔画 10分	结构规则 10分	部件配合 10分	主笔突出 10分	本字总分 100分

109 shí、shén
4画
左右结构
部首：亻
造字法：会意
组词：什么

两竖均应竖直
右竖悬针、垂露皆可
左竖应为垂露
左窄右宽，左部件宽度为右部件的一半

什

ノ 亻 亻 什

描一描　临一临　描一描　临一临

110 huà
4画
左右结构
部首：亻
造字法：会意
组词：春风化雨

两竖均应竖直
钩出于右侧及下方：弯角度水平
左窄右宽，左部件宽度为右部件的一半

化

ノ 亻 亻 化

描一描　临一临　描一描　临一临

111 yǐn
4画
左右结构
部首：弓
造字法：会意
组词：抛砖引玉

两短折应内收
红色标记
针竖，由慢至快出尖锋
右竖竖直。建议用悬
左宽右窄

引

フ コ 弓 引

描一描　临一临　描一描　临一临

写一写、评一评：

第一个字（范字）由教师或家长书写，也可直接参照本页范字对临。后三个字由学生书写，老师或家长进行评判。

范字	学生书写			坐姿握笔 10分	整洁 10分	端正 20分	点位 10分	大小匀称 10分
				笔顺笔画 10分	结构规则 10分	部件配合 10分	主笔突出 10分	本字总分 100分

112 yǐ

竖提的竖要竖直

点与长点平行 提与撇平行

下方撇高点低

以

4画
左右结构
部首：人
造字法：象形
组词：全力以赴

113 jǐn

单人旁：撇稍竖直 垂露竖直

下方撇高捺低

仅

左窄右宽，左部件宽度是右部件的一半

4画
左右结构
部首：亻
造字法：形声
组词：绝无仅有

114 qiē、qiè

左侧竖竖直

撇与折平行

切

左右两部件宽度基本一致

4画
左右结构
部首：刀
造字法：形声
组词：如切如磋

写一写、评一评：

第一个字（范字）由教师或家长书写，也可直接参照本页范字对临。后三个字由学生书写，老师或家长进行评判。

范字	学生书写				坐姿握笔 10分	整洁 10分	端正 20分	点位 10分	大小匀称 10分
					笔顺笔画 10分	结构规则 10分	部件配合 10分	主笔突出 10分	本字总分 100分

115 jì

红色标记为竖直

计

右部件
舒展而大

用悬针、垂露均可
右侧长竖末端

4画
左右结构
部首：讠
造字法：会意
组词：计上心头

116 rèn

红色标记为竖直

认

右部件
舒展而大

人部：下方撇起笔稍高捺竖直低

4画
左右结构
部首：讠
造字法：形声
组词：认认真真

117 réng

绿色标记为平行

仍

单人旁：垂露竖竖直撇稍

左窄右宽，
左部件宽度是右部件的一半

此折须向下行

4画
左右结构
部首：亻
造字法：形声
组词：仍旧、仍然

写一写、评一评：

第一个字（范字）由教师或家长书写，也可直接参照本页范字对临。后三个字由学生书写，老师或家长进行评判。

范字	学生书写			坐姿握笔 10分	整洁 10分	端正 20分	点位 10分	大小匀称 10分
				笔顺笔画 10分	结构规则 10分	部件配合 10分	主笔突出 10分	本字总分 100分

118 duì 队

耳刀用垂露竖且竖直

耳刀在左，上宽下窄

人部下方撇高捺低比独体字时略窄；

窄部件宽度是宽部件的一半

4画
左右结构
部首：阝
造字法：会意
组词：成群结队

119 kǒng 孔

在一条竖线上左部标记为三点

左右两部件宽度一致、高度一致

竖弯钩：弯角度水平竖应略竖直

4画
左右结构
部首：子
造字法：指事
组词：孔武有力

120 gōng 公

红色标记为平行

撇提右侧须有点

撇上下均短于捺撇捺应覆盖下方

4画
上下结构
部首：八
造字法：会意
组词：大公无私

写一写、评一评：

第一个字（范字）由教师或家长书写，也可直接参照本页范字对临。后三个字由学生书写，老师或家长进行评判。

范字		学生书写				坐姿握笔 10分		整洁 10分	端正 20分	点位 10分	大小匀称 10分
						笔顺笔画 10分		结构规则 10分	部件配合 10分	主笔突出 10分	本字总分 100分

121 jīn 今

人部：撇捺舒展，盖住下部 下方撇高捺低

或横折皆可 下方用横撇

红线穿过的各点应在一条竖线上

4画
上下结构
部首：人
造字法：会意
组词：今非昔比

122 fēn、fèn 分

八部：一部，下方撇高捺低；撇捺舒展，盖住下

刀部：与撇平行，收，折向内

红线穿过的各点应在一条竖线上

4画
上下结构
部首：八
造字法：会意
组词：分门别类

123 yì 艺

上部稍宽 下方：弯处不顿笔 后方角度水平

两横倾斜且平行 蓝色标记

4画
上下结构
部首：艹
造字法：形声
组词：德艺双馨

写一写、评一评：

第一个字（范字）由教师或家长书写，也可直接参照本页范字对临。后三个字由学生书写，老师或家长进行评判。

范字		学生书写				坐姿握笔 10分		整洁 10分		端正 20分		点位 10分		大小匀称 10分
						笔顺笔画 10分		结构规则 10分		部件配合 10分		主笔突出 10分		**本字总分 100分**

124 qū、ōu

注意本字笔顺
竖基本竖直
竖折右侧出于整字

倾斜且平行
上横与下折

4画
半包围结构
部首：匚
造字法：会意
组词：首善之区

一 フ ヌ 区
区

125 fēng

蓝色标记为竖直
上下左右居中
被包围的部分要

内部撇高于点，
外部撇高于钩

4画
半包围结构
部首：风
造字法：形声
组词：风驰电掣

丿 几 凤 凤
凤

126 mù

距，
四横倾斜、
中间两横靠左
平行，等

长竖长折竖直
右侧竖长
（满口竖包横）

5画
独体结构
部首：目
造字法：象形
组词：眉清目秀

丨 冂 月 月 目

目
目

写一写、评一评：

第一个字（范字）由教师或家长书写，也可直接参照本页范字对临。后三个字由学生书写，老师或家长进行评判。

范字		学生书写			坐姿握笔 10分	整洁 10分	端正 20分	点位 10分	大小匀称 10分
					笔顺笔画 10分	结构规则 10分	部件配合 10分	主笔突出 10分	本字总分 100分

| 127 | zuǒ | | 5画 | | 描一描 | | 临一临 | | 描一描 | | 临一临 | |
| 三横倾斜平行、等距 | 左 下方撇低于横 | 齐,下横略长,短竖稍左斜工字:短横与上横右侧对 | 半包围结构 部首:工 造字法:象形 组词:左思右想 | | | | | | | | | |

| 128 | sì | | 5画 | | 描一描 | | 临一临 | | 描一描 | | 临一临 | |
| 绿色标记为竖直红色标记约等距 | 四 右侧折低 (满口竖包横) | 的内收角度一致左侧短竖与右侧折 | 独体结构 部首:口 造字法:指事 组词:四海升平 | | | | | | | | | |

| 129 | yòng | | 5画 | | 描一描 | | 临一临 | | 描一描 | | 临一临 | |
| 绿色标记为竖直 | 用 此类字中间有竖,横应居中 | 三横倾斜平行、略等距 | 半包围结构 部首:冂 造字法:象形 组词:用武之地 | | | | | | | | | |

写一写、评一评:

第一个字（范字）由教师或家长书写,也可直接参照本页范字对临。后三个字由学生书写,老师或家长进行评判。

范字		学生书写				坐姿握笔 10分		整洁 10分		端正 20分		点位 10分		大小匀称 10分
						笔顺笔画 10分		结构规则 10分		部件配合 10分		主笔突出 10分		本字总分 100分

130 shēng 生

三横倾斜、平行、等距

短撇在字左上角时，角度应稍直

中竖竖直

5画
独体结构
部首：生
造字法：象形
组词：妙笔生花

丿 丿 𠂉 牛 生

131 chū 出

上小下大 上下相同

各短竖内收

角度应一致

中竖竖直，将整字左右均分

5画
独体结构
部首：凵
造字法：会意
组词：别出心裁

𠃊 凵 屮 出 出

132 duì 对

又部：捺变长点避让右部

寸部的横与又部穿插

红色标记为竖直

下方撇低点高

寸部笔画舒展无阻隔，且稍大

5画
左右结构
部首：又
造字法：会意
组词：对答如流

フ 又 𡗗 对 对

写一写、评一评：

第一个字（范字）由教师或家长书写，也可直接参照本页范字对临。后三个字由学生书写，老师或家长进行评判。

范字	学生书写				坐姿握笔 10分	整洁 10分	端正 20分	点位 10分	大小匀称 10分
					笔顺笔画 10分	结构规则 10分	部件配合 10分	主笔突出 10分	本字总分 100分

133 kě

三横倾斜、平行、等距

竖应竖直

可字：短折内收 下方横长

5画
半包围结构
部首：口
造字法：会意
组词：坚不可摧

描一描　临一临　描一描　临一临

一 丁 了 可 可

134 zhǔ

三横倾斜、平行、等距

点与横的间距基本一致

点与中竖在一条竖线上

5画
独体结构
部首：丶
造字法：象形
组词：独立自主

描一描　临一临　描一描　临一临

丶 二 三 王 主

135 fā、fà

黄色标记为平行

捺出于右侧和下方

红色标记为等距

5画
半包围结构
部首：又
造字法：形声
组词：奋发图强

描一描　临一临　描一描　临一临

一 岁 方 发 发

写一写、评一评：

第一个字（范字）由教师或家长书写，也可直接参照本页范字对临。后三个字由学生书写，老师或家长进行评判。

范字	学生书写			坐姿握笔 10分	整洁 10分	端正 20分	点位 10分	大小匀称 10分
				笔顺笔画 10分	结构规则 10分	部件配合 10分	主笔突出 10分	本字总分 100分

136 mín 民
竖应竖直
三横倾斜、平行、等距
钩出于下方和右侧
5画
独体结构
部首：一
造字法：象形
组词：国泰民安

描一描　临一临　描一描　临一临

乛　コ　尸　民　民

137 diàn 电
三横倾斜、平行、竖略竖直、等距
折下方包住横、短折内收
弯不顿笔，角度水平
5画
独体结构
部首：丨
造字法：会意
组词：电光火石

描一描　临一临　描一描　临一临

丨　冂　冃　日　电

138 jiā 加
左部笔画舒展而大
右部封闭而小
右部小而下落
5画
左右结构
部首：力
造字法：会意
组词：无以复加

描一描　临一临　描一描　临一临

乛　力　加　加　加

写一写、评一评：

第一个字（范字）由教师或家长书写，也可直接参照本页范字对临。后三个字由学生书写，老师或家长进行评判。

范字	学生书写			坐姿握笔 10分	整洁 10分	端正 20分	点位 10分	大小匀称 10分
				笔顺笔画 10分	结构规则 10分	部件配合 10分	主笔突出 10分	本字总分 100分

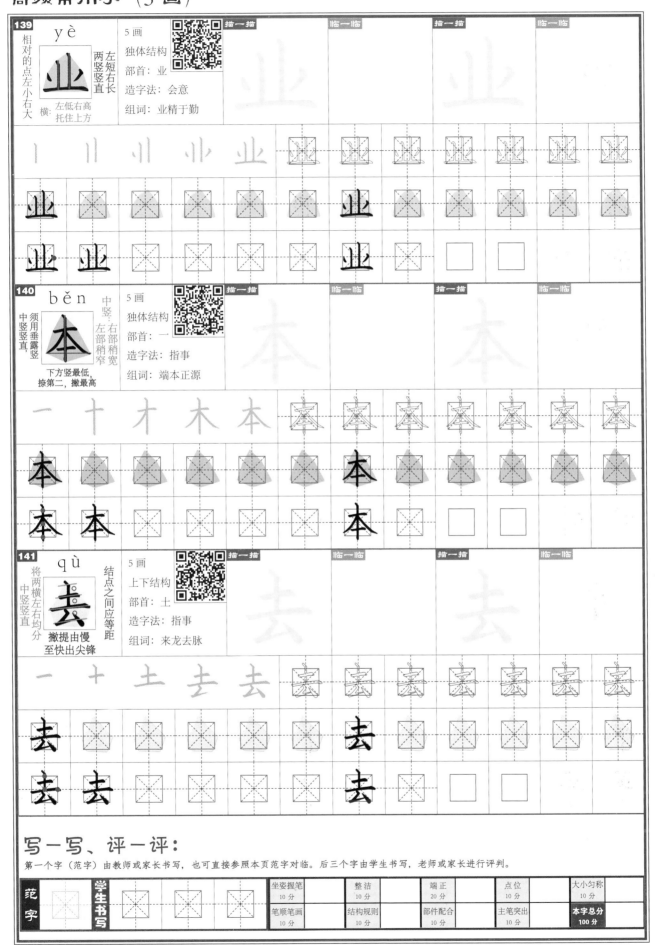

139 yè

相对的点左小右大

业

横：左低右高托住上方

左短右长 两竖竖直

5画
独体结构
部首：业
造字法：会意
组词：业精于勤

描一描　临一临　描一描　临一临

丨　刂　刂　业　业

140 běn

须用垂露竖 中竖竖直，

本

下方竖最低，捺第二，撇最高

中竖：右部稍宽 左部稍窄

5画
独体结构
部首：一
造字法：指事
组词：端本正源

描一描　临一临　描一描　临一临

一　十　才　木　本

141 qù

将两横左右均分 中竖竖直

去

撇提由慢 至快出尖锋

结点之间应等距

5画
上下结构
部首：土
造字法：指事
组词：来龙去脉

描一描　临一临　描一描　临一临

一　十　土　去　去

写一写、评一评：

第一个字（范字）由教师或家长书写，也可直接参照本页范字对临。后三个字由学生书写，老师或家长进行评判。

范字	学生书写				坐姿握笔 10分	整洁 10分	端正 20分	点位 10分	大小匀称 10分
					笔顺笔画 10分	结构规则 10分	部件配合 10分	主笔突出 10分	本字总分 100分

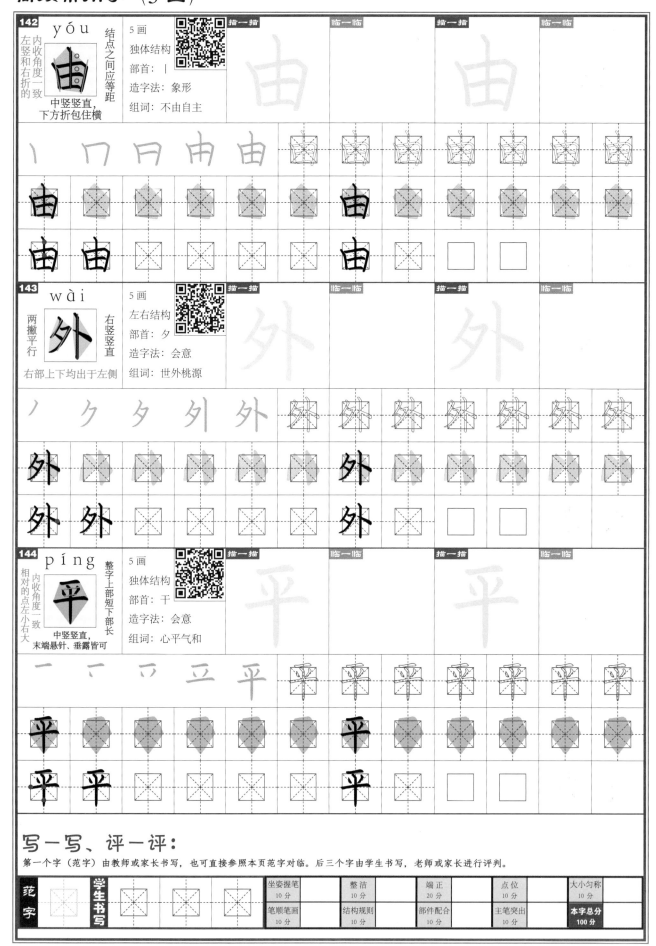

142 yóu

内收角度一致
左竖和右折的

结点之间应等距

中竖竖直，
下方折包住横

5画
独体结构
部首：丨
造字法：象形
组词：不由自主

丨 冂 日 由 由

143 wài

两撇平行

右竖竖直

右部上下均出于左侧

5画
左右结构
部首：夕
造字法：会意
组词：世外桃源

丿 勹 夕 列 外

144 píng

内收角度一致
相对的点左小右大

整字上部短下部长

中竖竖直，
末端悬针、垂露皆可

5画
独体结构
部首：干
造字法：会意
组词：心平气和

一 丆 굿 平 平

写一写、评一评：

第一个字（范字）由教师或家长书写，也可直接参照本页范字对临。后三个字由学生书写，老师或家长进行评判。

范字	学生书写			坐姿握笔 10分	整洁 10分	端正 20分	点位 10分	大小匀称 10分
				笔顺笔画 10分	结构规则 10分	部件配合 10分	主笔突出 10分	本字总分 100分

笔画及笔法练习（二）

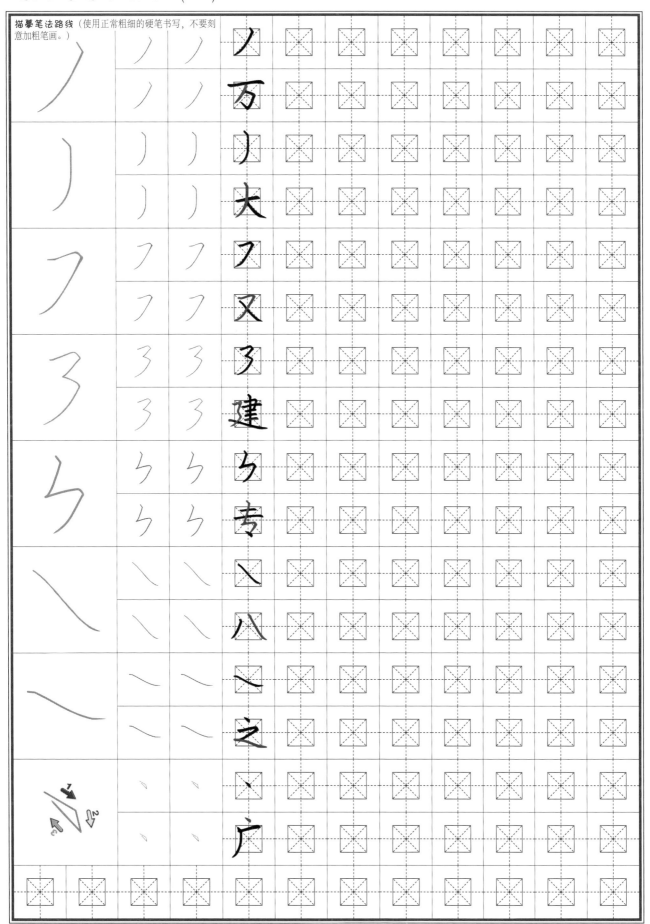

四 画：六父少巴月无水中方不斗长五日车互云手毛元见为办书戈气心从双勿尺厅历巨内比什化引
以仅切计认仍队孔公今分艺区风

五 画：目左四用生出对可主发民电加业本去由外平

阶 段 性 量 化 综 合 评 价 报 告

对临检验：

百分制，请老师以对临检验总分（100分）核算比例。
≥ 95，优；90~94，良；85~89，中；80~84，差；＜ 80，很差。

第一字（范字）由教师书写，后三字由学生书写，并找出其中一字由教师评判。

范字	学生书写				坐姿握笔 10分	整洁 10分	端正 20分	点位 10分	大小匀称 10分	
					笔顺笔画 10分	结构规则 10分	部件配合 10分	主笔突出 10分	本字总分 100分	

范字	学生书写				坐姿握笔 10分	整洁 10分	端正 20分	点位 10分	大小匀称 10分	
					笔顺笔画 10分	结构规则 10分	部件配合 10分	主笔突出 10分	本字总分 100分	

范字	学生书写				坐姿握笔 10分	整洁 10分	端正 20分	点位 10分	大小匀称 10分	
					笔顺笔画 10分	结构规则 10分	部件配合 10分	主笔突出 10分	本字总分 100分	

范字	学生书写				坐姿握笔 10分	整洁 10分	端正 20分	点位 10分	大小匀称 10分	
					笔顺笔画 10分	结构规则 10分	部件配合 10分	主笔突出 10分	本字总分 100分	

范字	学生书写				坐姿握笔 10分	整洁 10分	端正 20分	点位 10分	大小匀称 10分	
					笔顺笔画 10分	结构规则 10分	部件配合 10分	主笔突出 10分	本字总分 100分	

范字	学生书写				坐姿握笔 10分	整洁 10分	端正 20分	点位 10分	大小匀称 10分	
					笔顺笔画 10分	结构规则 10分	部件配合 10分	主笔突出 10分	本字总分 100分	

范字	学生书写				坐姿握笔 10分	整洁 10分	端正 20分	点位 10分	大小匀称 10分	
					笔顺笔画 10分	结构规则 10分	部件配合 10分	主笔突出 10分	本字总分 100分	

范字	学生书写				坐姿握笔 10分	整洁 10分	端正 20分	点位 10分	大小匀称 10分	
					笔顺笔画 10分	结构规则 10分	部件配合 10分	主笔突出 10分	本字总分 100分	

范字	学生书写				坐姿握笔 10分	整洁 10分	端正 20分	点位 10分	大小匀称 10分	
					笔顺笔画 10分	结构规则 10分	部件配合 10分	主笔突出 10分	本字总分 100分	

范字	学生书写				坐姿握笔 10分	整洁 10分	端正 20分	点位 10分	大小匀称 10分	
					笔顺笔画 10分	结构规则 10分	部件配合 10分	主笔突出 10分	本字总分 100分	

姓名：_____ 年龄：_____ 书写日期：_____ 家长签阅：_____

综合评价（书法老师填写，可多选）

课堂纪律：☐楷模　☐标准　☐可控　☐活跃　☐较乱

课堂专注力：☐楷模　☐标准　☐较少走神　☐频繁走神　☐专注力很差

回答问题：☐积极准确　☐积极　☐合格　☐有待提高　☐需老师特别关注

认知效果：☐富于想象　☐举一反三　☐顺畅　☐需稍加点拨　☐需多加照顾

书法作业：☐标兵　☐保质保量　☐有待认真　☐有待及时完成　☐屡次拖欠

学校作业（日常应用）：☐标兵　☐合格　☐加油　☐请家长监督

☐从未给书法老师看

坐姿握笔：☐已养成好习惯　☐规范　☐需稍加提醒　☐需屡次提醒　☐积习难改

学习态度：☐积极主动　☐乐于配合　☐服从、配合　☐稍有懈怠　☐叛逆不羁

建议家长：☐多带孩子参加展览、展示、比赛　☐可尝试考级　☐多加鼓励

☐适当提醒　☐稍加劝诫　☐多加督促　☐在家适当陪伴

☐来校陪读　☐停课整顿

教师评语：

学生小结：

家长反馈：

课堂信息登记表

姓　名 _____ 性　别 _____ 年　龄 _____

学　校 _____ 班　级 _____ 电　话 _____

班主任 _____ 电　话 _____

培训学校 _____

书法教师 _____ 电　话 _____

课程安排					记　事

学习前后书写对比

学前字迹	学后字迹

"全方法硬笔楷书教程" 系列简介

核心特点：

★ 多方法讲授与练习　　★ 量化评价体系　　★ 应试应考知识点

★ 生字配套视频　　★ 艺术赏鉴　　★ 注重习惯养成和练习反馈

 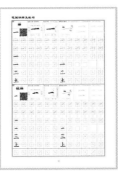

《笔画讲习及书写专注力训练》：笔法路线图、视频讲解、练字常见问题、专注力练习、基本功练习等。

《汉字笔画的运用》：习字口诀、字体辨识、易错笔顺、造字法讲解、笔画大全、练字的基本常识等。

 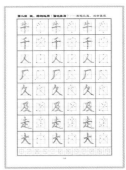

《汉字的结构规则》：名家赏析、汉字的结构讲解与练习、古诗临摹、作品展示、教师评语、繁简字对照等。

 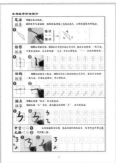 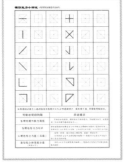 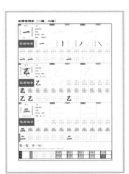

《高频常用字》：练字法讲解、模仿能力小测试、量化评价及反馈、阶段性检验、多方法讲解及练习等。